"十二五"普通高等教育本科国家级规划教材

21世纪高等学校数字媒体艺术专业规划教材

立体构成 _{（第2版）}

（空间形态构成）

艾小群 吴振东 著

U0360058

清华大学出版社

北京

内 容 简 介

本书是根据作者多年的设计理念与教学实践而撰写的，力图应用数字化的创作方式改革立体构成的教学，强调构成基础原理与设计实践的有机融合，进行大量的模拟项目实用性训练，使构成原理更具实效性和实用性。书中应用计算机辅助设计，进行造型中灯光、材质、肌理、氛围等手工难以完成的要素训练，给予读者最直观、最新颖的设计感受。通过大量精致的图片展示构成原理和提炼实践能力，挖掘读者潜在的创造力和想象力。书中大部分图片为作者手工制作或计算机辅助设计的作品。

本书不仅可以作为高等学校艺术设计相关专业，如动画设计、工业设计、环境艺术设计、视觉传达设计的专业基础课教材，也可作为设计人员和喜欢立体设计的读者参考用书。同时，还能作为在日常生活各个领域进行立体设计的实践指导书。

图书在版编目（CIP）数据

立体构成：空间形态构成 / 艾小群，吴振东著 . —2 版 . —北京：清华大学出版社，2016（2025.1 重印）
ISBN 978-7-302-43171-8

Ⅰ . ①立… Ⅱ . ①艾… ②吴… Ⅲ . ①立体造型 Ⅳ . ① J06

中国版本图书馆 CIP 数据核字（2016）第 034863 号

责任编辑：魏江江
封面设计：常雪影
责任校对：徐俊伟
责任印制：刘海龙

出版发行：清华大学出版社
　　　　网　　　址：https://www.tup.com.cn，https://www.wqxuetang.com
　　　　地　　　址：北京清华大学学研大厦 A 座　　　　邮　　编：100084
　　　　社 总 机：010-83470000　　　　邮　　购：010-62786544
　　　　投稿与读者服务：010-62795954，c-service@tup.tsinghua.edu.cn
　　　　质 量 反 馈：010-62772015，zhiliang@tup.tsinghua.edu.cn
印 装 者：涿州汇美亿浓印刷有限公司
经　　销：全国新华书店
开　　本：185mm×260mm　　印　张：12.5　　字　数：289 千字
版　　次：2011 年 6 月第 1 版　　2016 年 6 月第 2 版　　印　次：2025 年 1 月第 11 次印刷
印　　数：32501 ～ 33700
定　　价：49.00 元

产品编号：063845-01

21 世纪以来以计算机与因特网为代表的信息科技，以其独特的交互性、连通性与沉浸感，带给设计产业与教育新的活力与憧憬。艺术设计的设计方法、程序与成果无一不受到其影响而发展与创新，作为设计教育基础——三大构成之一的立体构成也在该背景下不断地实践与改革。

艾小群、吴振东著的《立体构成（空间形态构成）》保留了"立体构成"课程教学的传统，强调学生与真实物质材料之间的交互与体验，创造性地应用数字化图像技术手段，强化在三维虚拟空间中的"人机交互"，改善"手工劳动"式的立体构成教学模式，使学生快速、准确、全面地掌握与实践立体构成的原理，让计算机真正成为承载设计思维的载体。

本书对于设计基础课程改革进行了切实有效的探索，课程体系条理清晰、有机合理，直面教学主题，让学生接受全方位、多角度的三维视觉语言体系的培养。作者对构成设计的相关知识涉猎广泛、理解深刻，在书中介绍了大量的实践案例，旨在培养学生立体构成的创造性思维，并指导学生完成高质量的作品。本书图片丰富、设计精美，在此我向开设"立体构成"课程的数字媒体、艺术设计、动画等相关专业的高等院校推荐使用这本难得的教材。

立体构成源于包豪斯开设的一门设计基础课，其目的在于通过理性的视觉训练和学习造型规律来启发学生对设计的潜在想象力和才能，培养设计的基本立体造型能力。随着艺术设计的发展，高校对其教学也在不断地改革与创新，但万变不离其宗，"宗"是指本课程的教学宗旨和核心，仍然以三维造型和形态的空间表现为主要研究对象，"万变"指的是现在构成原理的应用领域在不断地扩展，因此，研究内容也需要深化，教学手段也应该多元化。我们研究空间形态的同时，也是在学习和积累艺术设计中十分重要的一个视觉语言体系——三维视觉语言，这个语言是表达自我设计意图的重要语素，也是专业造型设计的物质媒介。

（1）准确地理解"构成"的含义是这门课程首先应该重视的。

很多高等艺术学院的立体构成的授课内容就是完成几个点、线、面、体的构成作业而已，多是以手工折纸操作为主导，在教师的灌输要求之下，学生集体统一去折一个球体或切割一个柱体，或是线的组合、方块的组合，学生的学习任务就是在这种框架的规定之下做好这些练习，没有过多地思考和发挥想象。并没有把构成与设计的关系真正作为教学重点讲授，因此很多学生草率学完这门课，不能把这门课的理论知识与设计实践联系起来，更谈不上今后在设计中的应用了。

设计意识决定了设计成果，完善的意识形态能够指引出有价值的设计，而仅仅只会填充式的名词解释的理论体系，那是一片贫瘠的土壤，很难孕育出丰收的设计果实。构成原理是可循环、可繁衍的再生资源，与设计实践相互作用、相互引导、生生不息，这些原理应该融入设计中娓娓道来。把"立体构成"课程提升到理论指导实践的高度，建立良好的思维习惯，深刻理解设计与构成的关系、构成的视觉语言等设计要素，建立宏观的理论构架，与之后的专业课程前后连贯，发挥引导性的作用。

（2）从手工制作作品到与计算机交流，计算机辅助设计达到事半功倍的教学成效。

一个设计原理需要大量甚至是海量的实践作为支撑。在量化训练中，对构成原理的实践不断地比较、分析、否定、抛弃、提炼、修正、完善，这些反复而又智能的活动，仅仅通过手工的学习方式是无法在短时间内达到量化到质变的效果。与计算机"交流"设计知识，就是让计算机以最快速的方式表达出我们多样的构思，让我们更关注思维的提升和想法的凝练，给学生创造性思维的培养创造良好的环境。

在构成训练中，有时需要快速推出一个精确比例尺寸的设计方案，或者需要对某一元素随意拉伸、旋转、缩放、扭曲、突变，手工操作是很难在短时间内高效完成的。因此，在教学中采用计算机软件操作学习来支持我们的认知和创造过程，"计算机绘图员"能够让我们在操作中探索并记录构成中的各种可能，用大量的实验和尝试体会原理，帮助学生不断解析、整理、优化想法，使理论原理活灵活现。原理骨架配以量化试验，设计想法才能变成丰富的活性载体。

学生手工制作的构成作品因受到加工工具的限制，在材料的选择上十分局限，对于

一些专业设计中常涉及的材料很难触碰，如金属类、有机玻璃类等，而且在制作过程中由于工具的缺乏，加工十分粗糙，很难有精致的工艺来表达构思。三维软件有专业的材质库，能够轻易将任何材质快速地赋予设计作品上，并且可以多种材质同时看效果，既可输出"白模"（没有任何材质）的形态，又可以输出赋予了材质的设计成品图，解决了课程中材料单一、加工不细的问题。还避免了课程结束后留下一堆不能长时间保存的手工模型，造成资源浪费。所有的造型可以用电子文件的形式长期保留，并为以后专业设计留下一些形态设计的资料。

现代很多设计就是靠不同的光照效果来表达意图的，光影与形态设计密切相关。在形态构成的光影训练中，手工制作比计算机设计也要逊色很多。由于光照仪器的缺乏，学生完成实物制作后，无法按照自己的设计意愿达到很好的光照效果，有些光影构成的特殊练习根本无法实施。很多构成在教材上也只能靠赏析的方式观摩学习。三维软件中有模拟实时的灯光效果，各种光源应有尽有，如点光源、面光源、全局光、天光、光度学灯光、反光板等，因此创造了学习形态设计光影要素的良好的条件，可以安排大量的实践练习，大胆尝试形态在不同光线下的效果来表达设计构思。

（3）知行合一，认识实践齐头并进。

认识和实践是设计的两只脚，无论你先迈哪只脚，如果另一只脚没有跟上都将寸步难行。

从自然和优秀设计实例中积累的间接经验和知识能够帮助解决很多设计中的问题，使学生对训练的内容有清晰、明确的认识，看得越多，想法就越多，就能多思考出设计方案，从而去粗取精，加强理解知识点之间的关系，加速消化所学的知识内容。在研究和理解构成原理时，对于参考资料，采用"精读"和"泛读"两种学习方式。"精读"就是全方位立体式地研究和分析，对其内部结构、大小、比例、色彩、空间组合关系、设计手法、材料、光影等各个设计因素透彻地解读。"泛读"是指浏览式的略读，给自己的眼睛和大脑来个地毯式地轰炸，浏览大量的图片开阔视野，触动设计神经，养成设计师的良好的"阅读"习惯。教学强调"学"与"思"，科学的、符合人文环境的教学思路及设计观念是培养学生潜在的创造力和想象力的关键。通过加强立体构成的教学改革，使学生在学习这门课程时，深入研究空间形态的构成，学会应用三维视觉语言表达设计，提高对美的认识，创造出"和谐"的视觉形态和空间。

本书汇集了华侨大学、武汉理工大学、集美大学、华中师范大学汉口分校、厦门理工学院等多所高校教学一线教师的教学实践经验和设计实践的体会，衷心感谢林家阳、朱明健、周艳、周雅铭、冯守哲、罗雪、王洪波、石虹、黄朝阳等老师以及华侨大学的各位同仁。

本书得到了如下资助：华侨大学教材建设基金；福建省教育科学"十一五"规划2010年度规划课题（FJ10-047）——"三维造型基础"课程创新理论及实践研究；福建省教育科学"十一五"规划2010年度规划课题（FJ10-403）——高校本科数学工程动画专业特色人才培养实践与创新与研究；华侨大学校级课题（10HZR16）；华侨大学校级课题（09HZR05）。

书中不当之处，请读者批评指正。

<div align="right">作 者</div>

目　录

第 1 章
空间形态构成概论

1.1 设计与构成

"构成"的源流，首先是来自20世纪初在前苏联的构成主义运动。"立体构成"这门课程起源于1919年，是德国包豪斯学院在创办后确立的。《包豪斯宣言》中提到"通过艺术的训练使学生的视觉敏感性达到一个理性的水平，也就是说对于材料、结构、肌理、色彩有一个科学的、技术的理解，而不仅仅是艺术家的个人见解"。包豪斯为了适应现代对设计师的要求，建立了"艺术与技术新联合"的现代设计教育体系，艺术与工艺应该合二为一，唯有如此，才是真正的现代设计，继而开创类似三大构成（平面构成、色彩构成、立体构成）的基础课，立体构成就是其中的课程。包豪斯在世界设计史上有着举足轻重的地位，正是在于他所构建的现代设计教育思想、教育理念及在这种思想体系指导下的现代设计教育模式。从包豪斯的理念中，可以看到各种基础原理的应用对设计能力的培养尤为重要，在训练学生掌握空间形态构成的过程中，构成原理和设计实践是需要不断交替学习和研究的（见图1.1）。

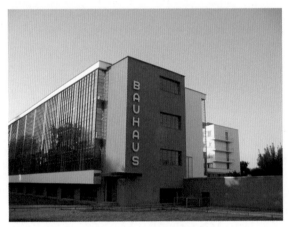

图 1.1 德国包豪斯学院

"构成"的意思为造型、组合、形成、构造。艺术设计中的"构成"是指具有美感的形式，或者说是"和谐的组合方式"。

"构成设计"是将视觉形态元素依照美感形式而组建在一起，强调在构想过程中以"手智表心智"、手脑协同的创造性思维运动的过程。

"空间形态构成"是从事物的美感角度出发对立体造型的视觉效果的研究，强调形态的视觉美感和多样性；是以立体造型的物理规律与形态知觉的心理规律为向导的；是将造型各要素按一定的审美原则创造性组合的一系列设计方法。

构成在艺术设计中起着重要的基础作用，某种意义上讲，设计就是创造新的形态，构成与设计的关系可以从三个层面理解：

（1）平面构成、色彩构成、立体构成简称"三大构成"，在设计中从整体出发综合把握三大构成的视觉语言形式，协调三者的内在联系，将三大构成的知识以"物以致用"的思维理念，综合地应用到艺术设计中。

（2）构成训练作为艺术设计的入门基础平台，通过"眼、脑、手、心"的视觉和心智开发，用设计的构成语言再现事物，培养学生在设计方面敏锐的感知力、丰富的想象力和创造力，让设计作品与受众之间产生共鸣。

（3）构成也是一种抽象的"艺术设计创作"，在设计中体味形态，将形态设计从物体功能中抽离出来进行纯粹的创作，通过对非具象形态的设计，边学边做，培养创造性思维，研究形态的美感。

最初的萌生——艰辛的孕育——欣喜的呈现，设计师在这个过程中经常会思考，如何将设计形态在三度空间中有良好的视觉呈现，这就需要专业学习空间形态构成才能锻炼出娴熟的设计技巧，为后续的专业课程培养良好的思维方式和立体造型能力。

1.2　形态与空间

何为空间？"空"有虚无、空旷、广漠、向四面八方扩展并可容纳其他元素之意；"间"为"门"和"日"之内构形，犹如两扇之间透进阳光，既有"空隙、间隔、间断、间接"的语意，又有阁而不连之感。

空间形态构成就是"用有形的物质，创造无形的空间"的设计过程。

"有形"的物质使"无形"的空间成为有形，离开了物质，空间就成为概念中的"空间"，不可被感知；"无形"的空间赋予"有形"的物质以实际的意义，没有空间的存在，物质也就失去了存在的价值。对于空间及其物质之间的这种辩证关系，老子曾作过精辟的论述："埏埴以为器，当其无，有器之用。凿户牖以为室，当其无，有室之用。故有之以为利，无之以为用。"

课程研究的内容是有关形态设计在三维空间中的可能性，空间也是设计的要素之一，我们除了把握物质造型外，还应重点在形态构成和空间环境的互动上加强训练。在构思设计方案时，必须考虑它的环境因素，它应该放在一个什么样的环境中，通过什么方式来展示，使主体形态更加突出个性和具有视觉美感，或许用灯光明度和色彩的变化来加强它的空间感，或许用环境与主体形态的反差对比加强了它的独特性，或许是投影和主体形态的大小、方向的变化，辅助设计表达等。形态与环境之间不同的互动会发生相应的视觉反应，这样的设计才是全面的。

空间包括物理空间和心理空间。

物理空间是指造型本身所限定的空间，这样的一种形态是作者创造的，并客观存在的。

心理空间则是作品与观众的心理互动而产生的，这种非物质空间的感受是对物质世界的延伸，是人的意识形态作为空间的拓展。日本当代著名建筑师芦原义信曾说"空间基本上是由一个物体同感受的人之间产生的相互关系所形成"。

我们在空间形态构成的教学中，不仅要强调构成的物质主体，也要考虑由物质带来的想象空间。每一件作品都应在造型存在与环境对话中给人视觉、听觉、嗅觉等全方位的感受，它的存在都应考虑到与周围环境的呼应，它的美也因空间的自然状态，让人产生无限遐想和精神满足。心理想象空间对于形态而言，是观众对作品感知的再现，是物质视觉到非物质感受的移动和延续，这也是我们在空间形态构成教学中希望学生能够体

会的。物理空间和心理空间都是我们设计的内容，没有物质就没有空间，没有空间则物质也失去了载体，两者是一个设计整体。在设计中，强调以归整的思维方式，把握空间的内涵和外延，建立形态与空间的和谐构成。

1.3　教学目的和学习要素

空间形态构成作为艺术设计学科主要的必修基础课程，是设计理论与实践学习的起步，是以理性为主导的设计思维训练的主要途径。

1．空间形态构成的教学目的

1）审美眼光的培养

教授学生用"非凡"的眼睛在自然中寻找有意味的形式，培养敏锐的洞察力，养成观察思考的设计素养，为以后专业设计的学习形成一个良好的品质。

2）造型抽象能力的培养

空间形态构成的表达方式是形象化的，但思维方式却是数理的，是以相对抽象的造型去表现自然中的物质形态，突破具象形态对思维的束缚，研究抽象造型的艺术美感。

3）三维视觉语言表达能力的培养

培养设计中空间感觉，开发视觉体验，把握造物与空间的整体关系，学会用有形的物质创造一个无形的空间。灵活应用设计造物来表达自己的心智，培养学生的三维视觉语言的表达能力。

4）形态造型能力的培养

研究和探索立体造型的基本规律和形式美的原理，掌握空间形态构成的一系列设计方法和要领，将设计意图转换成三维造型，进而成为设计作品。

5）实践动手能力的培养

设计不仅是构思和意向，还是一个造物的过程，通过对材质的认识和对材料加工的学习，培养学生动手制作的能力，能在创作过程中不断探索材质肌理、结构工艺与色彩表现，提高"以物表意"的能力（物是指材料加工成型）。

6）设计创意表达能力的培养

从形态造型拓展到设计创意的表达，在教学过程中，利用三维计算机辅助设计加强教学成效，穿插设计的专业知识，将构成结合设计实践来引导学生，达到空间视觉的创意表达的目的。

2．空间形态构成的学习要素

1）形态本身——本质要素

空间形态构成是以一定的材料、以视觉为基础、以力学为依据，将造型要素按一定的构成原则组合成具有美感的形态。而形态自身所具有的组织结构、视觉特征、材质肌理和设计内涵这些都是构成设计的基本条件，也是最为本质的因素。这就需要我们对物体的形、色、质的审美要求和对材料的加工工艺等物理效能进行研究。

2）空间意识——必要要素

物体与空间环境的关系会直接影响人的视觉感受，在环境条件中最为活跃的因素是

光、色彩、明暗、距离、大气等，它们都会影响人的视觉的判断和审美。环境中的各个组成部分也是形态作用于人的生理、心理的机能因素，与造型本身共同表达设计创意。

3）视觉效应——关系要素

任何造型都是服务于人的，人的视觉条件具有特征性，涉及视觉效应，而视觉效应往往与人的生理感受、心理情绪、文化背景等有着紧密的联系。对某造型的感受，除了物体本身的内在因素外，还因为人有着功能健全的视觉器官，通过视觉器官将形象反映于视觉中枢。视觉的生理组织的差异会形成不同视觉感受，因此探讨空间形态构成必将涉及人的生理视觉与心理视觉的问题。

1.4 空间形态构成的广泛应用

空间形态构成是一门专业基础原理课程，和后续的专业课密切相关，很多同学在做空间形态构成的练习时，不能理解这门课程的学习目的和应用领域，造成原理和实践有些脱节，原理是需要在实践中越用越活，我们在这里也简单介绍空间形态构成在建筑设计、工业设计、展示设计、包装设计、服装设计等领域应用。

1.4.1 空间形态构成与建筑设计

建筑设计是对空间进行研究和运用的艺术形式，空间问题是建筑设计的本质，在空间的限定、分割、组合的构成中，同时注入文化、环境、技术、材料、功能等因素，从而产生不同的建筑设计风格和设计形式。建筑景观中的空间构成是描述环境与物体的关系，空间的组织结构形式是建筑设计的主要内容。建筑设计是在自然环境中，利用建筑材料限定一个物理空间，这种物理空间被称为空间原型，并多以几何形体呈现。由某种或多种几何形体之间通过重复、并列、叠加、相交、切割、贯穿等方法相互组织在一起，共同塑造了建筑的形态。不难看出，构成中的规律和方法在建筑设计中被广泛应用（见图 1.2 和图 1.3）。

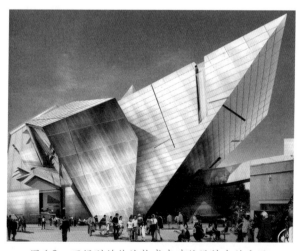

图 1.2 不规则的体块构成在建筑设计中的应用

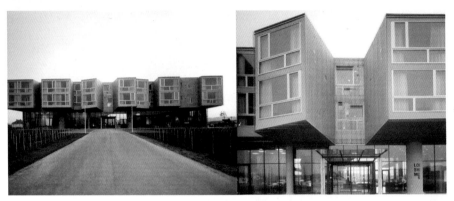

图 1.3　建筑中几何形体的重复与并列构成

1.4.2　空间形态构成与工业产品设计

工业产品设计在我们的生活中随处可见，从喝水用的杯子到家里陈设的家具，使用的各类电器，还有出行乘坐的交通工具，以及珠宝首饰装饰品，都是工业产品设计的范畴。工业产品设计很重要的元素就是产品的造型设计，造型设计是产品审美性的主要体现。产品造型设计是将抽象理念或图像化的语言转换成实体产品的过程，造型设计的视觉形式源于空间形态构成的原理，常常有许多好的立体构成造型，只要融入实用功能就会成为一件工业产品的设计基础，因此学习构成对于研究产品造型设计是很重要的基础（见图1.4）。

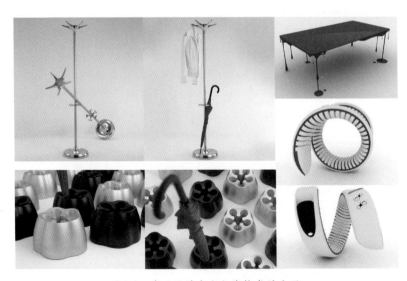

图 1.4　产品设计中点与线构成的应用

1.4.3　空间形态构成与展示设计

展示设计为设计师和受众者之间的信息沟通和交流提供了全新的空间环境和方式，诸如展览会、商业展示厅、产品陈设室、博物馆、画廊等，因此人们形象地称展示设计为"空间传播媒介"。展示设计是通过产品和人为环境的互动设计，传播产品形象和企业形象

的有效工具。因此，展示设计的主要任务是展示道具的造型和布置，色彩的运用及灯光照明设计，以营造出特定文化背景下的艺术气氛，通过空间的划分和组织，从而对人为活动进行引导，创造人与人、人与物之间舒适、轻松的活动空间和交流空间。在展示设计的过程中，空间运用和立体造型是两个不可回避的设计课题，这正是构成中所讨论和研究的重点（见图 1.5 和图 1.6 ）。

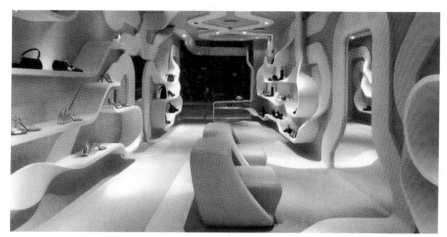

图 1.5　店面内部展示设计

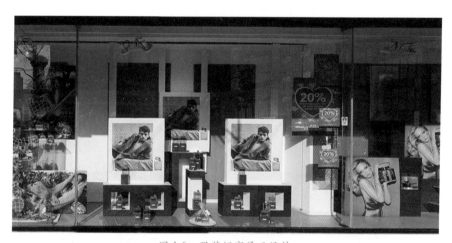

图 1.6　服装橱窗展示设计

1.4.4　空间形态构成与包装设计

现代社会，人们不仅追求好的商品质量，还会要求商品的包装精美，一个好的包装设计对产品的销售和企业文化宣传起到至关重要的作用，可见包装设计对商品市场所具有的重要意义。包装容器的造型设计不仅要考虑外部的美感，还要合理安排容器的内空间（容量），这些设计是对空间形态构成中物理空间、体量关系等原理的充分运用。此外，商品的内包装主要是对商品加强保护，便于商品运输、携带和堆放。因此这类包装都较为整体、单纯，多呈现几何形态，与单体构成极为相近。在包装设计中，空间形态构成

的知识在包装结构上的应用更是直接，包装设计的纸盒结构无论是在切割、折叠和插接等加工方面，都和空间形态构成中的纸立体构成有着密切的联系（见图 1.7）。

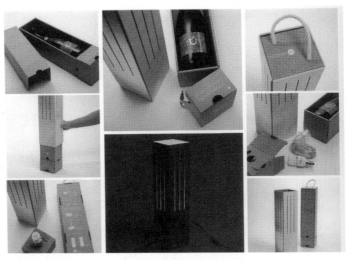

图 1.7　几何形态的包装设计

1.4.5　空间形态构成与服装设计

　　人是立体的，服装也是立体的，立体形态是自始至终贯穿于服装设计中的基本要素，服装设计师要树立起完善的立体形态意识。服装中的立体形态是通过对面料的再次加工和立体剪裁而形成，服装中的造型设计强调面料与人体的结合，人体结构是创造服装立体形态重要的依据和设计对象。不同形态的人具有不同的个性，尤其在人体着装后从不同的角度观察，形态也将表现出不同的视觉效果，而且会随着人体运动来展示造型设计的美感。有些服装设计师刻意在设计中省略色彩的感观刺激，精致的装饰，特质或昂贵的面料，纯粹只凭对立体元素的创意性设计让人感受服装视觉美（见图 1.8）。

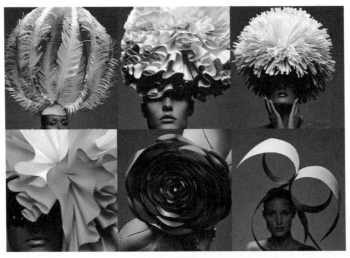

图 1.8　纸立体造型的服饰配件

　　例如，日本著名时装设计师三宅一生（Issey Miyaka）就是以擅长在设计中创造出具有强烈雕塑感的服装造型而闻名于世界时装界的代表人物，他对立体元素在服装中的巧妙应用，形成了个人独特的设计风格（见图1.9）。

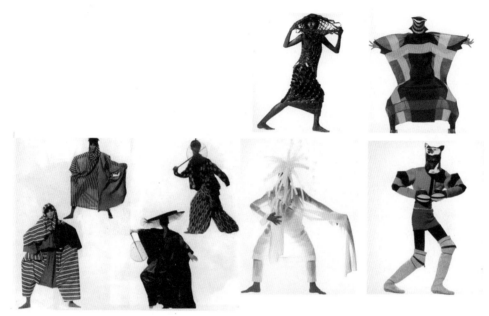

图 1.9　三宅一生设计的具有立体雕塑感的服装

第 2 章

形态的基础训练

2.1　认识形态

2.1.1　形态与造型

形态（format）有时候被称为程式（convention）：形状神态、形状姿态。"形"通常指物体外在的形状，"态"则是物体蕴涵的"神态"。因此，形态就是物体"外形"与"神态"的结合，是指事物在一定条件下的表现形式和带有一种特定的状态。形态是造型设计的基础。形态的重点是外形的美感构思和其心理效益的研究，是排除利益关系和实用观念去观察和看待事物，是一种相对孤立的意象，心理活动偏重于直觉，用设计对形态注入一种"态势"和"生命力"。

我国古代便有"内心之动，形状于外"，"形者神之质，神者形之用"等论述，指出了形与神、形与态之间相辅相成的关系。形离不开神的补充，神离不开形的阐释；无形而神则失，无神而形则晦，形与神之间不可分割。只有将形与神二者结合在一起，才能构成对事物完整而科学的认知。可见，形态要获得美感，除了要有美的外形外，还需具备与之相匹配的"精神势态"，犹如历代中国画家在创作时所追求的那种境界——形神兼备。

所谓"造型"是和"造形"同意的。"型"则是指铸造器物的模子。用木做的叫模，用竹做的叫范，用土做的叫型。造型是人为地按照一定的精神和物质需求而刻意设计出来的形态。在《辞海》中"造型艺术"解释为：用一定的物质材料塑造可视的平面或立体的形象[*]。造型设计是与人的意志密切联系的，是需要考虑很多的因素，如功能、材料、结构、肌理、色彩等要素所构成的"特定设计"，造型的心理活动偏重于理性，具有强烈的实用目的。例如，工业产品造型设计、建筑造型设计、景观造型设计、服装造型设计等，这些都是按照人的物质和精神需求概括、综合、凝聚、固定下来的设计门类，与人的生活息息相关。

还有几个关于造型设计相关的名词，在此也解释一下其内涵，可以从不同的角度和侧重点理解形态。

（1）**形状**：是在二维的基础上谈形态，指二维图形，其特点是平面的，重点对物象的外轮廓、外边缘线的表达。中国传统剪纸艺术就是利用物体外形进行艺术创作的。平面上的形，可以借助透视原理，模拟三维空间的实在形体，甚至可以表现多维空间，但并非真实的三维造型（见图 2.1）。

（2）**形体**：是在三维的基础上谈形态，指占有一定空间的实体，侧重在物体长、宽、高的特性上表达，突出物体的体积感和空间感。工业产品、建筑、服装、景观、雕塑等所有的造型设计都是基于实在形体的基础上而构思和实现的（见图 2.2 和图 2.3）。

（3）**形象**：泛指人视觉可见的全部物象，即形态、材质、肌理、色彩、装饰等综合而成的总体面貌[†]。

[*]　辞海（艺术分册）. 第 289 页. 上海：上海辞书出版社，1980 年.
[†]　吴祖慈. 艺术形态学. 第 39 页. 上海：上海交通大学出版社，2003 年.

图 2.1　剪纸中的形状

图 2.2　三维的具象形体

图 2.3　三维的抽象形体

（4）**形式**：是指艺术和艺术设计作品组织和构架所表现内容的方式和手法。有时形式美也是艺术创作和设计作品表现的主题，如抽象艺术就是以形式本身为表现内容的（见图 2.4 和图 2.5）。

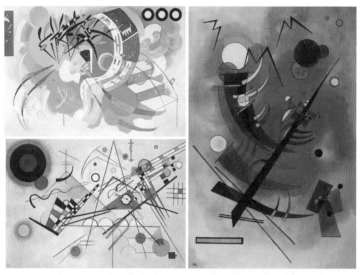

图 2.4　绘画艺术中的形式（一）

图 2.5　绘画艺术中的形式（二）

有很多同学曾经问："为什么我们要学习这些形态设计，他们与真正的造型设计有何关系？"所以，我在这里做了一个简单的解释，形态美感是设计造型的源泉和依据，现在去感受和研究形态的美感，是寄希望于将其融会贯通之后，"自然流露"地显现在我们以后的造型设计中。我们现在学习的造型原理是从自然界千万形态中抽象出来的规律与人的审美心理的结合。专业设计是一个严密而有系统的理性行为，需要我们理性分析形态与功能的关系、形态与设计材料的关系、形态与内部结构的关系、形态与机构的关系等，这些是以后专业课中所需学习的。

2.1.2　形态的分类

1. 自然形态

自然形态，是指在自然界客观存在的，在自然法则下形成的各种可视或可触摸的形态。它不随人的意志改变而存在，如高山、树木、瀑布、溪流、石头、花鸟、人体、生物等。在艺术设计中很多造型都是"师法自然"，不断从大自然吸取营养，勇于探索自然界中优美和谐的形态，扩大视野，不断在设计实践中创造出科学合理的设计造型。自然形态又可分为有机形态与无机形态。

1）自然有机形态

自然有机形态是指接受自然法则支配或适应自然法则而生存的形态，也就是富有生长机能的形态。有机形态常表现出旺盛的生命力，给人舒畅、运动、扩展、和谐、自然、古朴的感觉。生物是最典型的有机体，强劲有力的树枝、含苞待放的花骨朵、柔美的女人体、露珠莹莹的青草、象征生命的太阳等（见图2.6～图2.11）。

图 2.6　生物是最典型的有机体

图 2.7　强劲有力的树枝

图 2.8　含苞待放的花骨朵

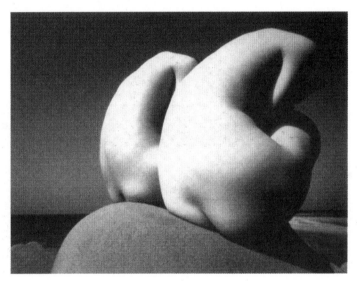

图 2.9　柔美的女人体

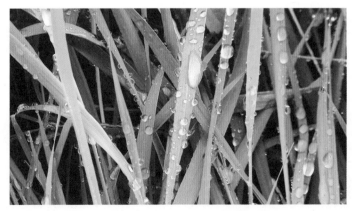

图 2.10　露珠莹莹的青草

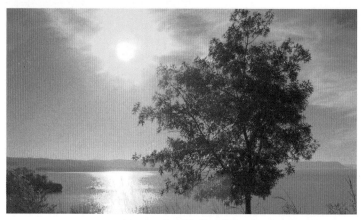

图 2.11　象征生命的太阳

2）自然无机形态

自然无机形态是指原本就存在于世界，但不继续生长、演变的形态，也就是不再有生长机能的形态。无机形态相对静止，给人安定、实在的感觉。例如，自然界的山水、云彩、岩石等（见图 2.12～图 2.15）。

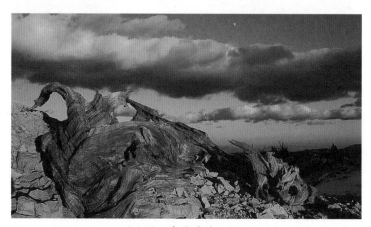

图 2.12　自然界的山与石

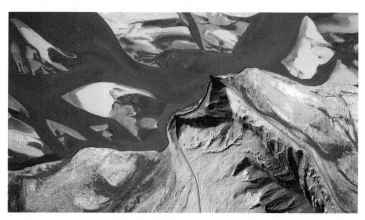

图 2.13　矿石

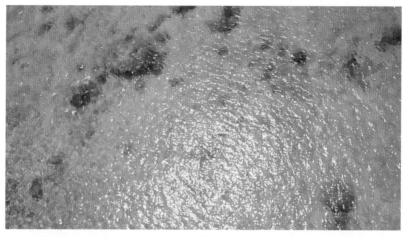

图 2.14　自然界的水

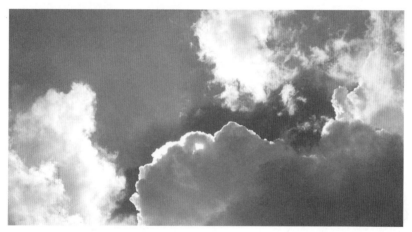

图 2.15　云彩

2．偶发形态

偶发形态又称偶然形，是自然形成、非人的意志可以控制结果的形。偶然形具有非秩序性，随机性强的特点，给人富于变化、无法琢磨的感觉；有难以得到和流于轻率的缺点，在造型中如果处理不当会导致杂乱无章、七零八落的后果。美国抽象表现主义画家杰克逊·波洛克（Jackson Pollock）是 20 世纪最有影响力的艺术家之一，波洛克是抽象表现主义的先驱，以在帆布上很随意地泼溅颜料、洒出流线的技艺的"行动派"绘画而著称。他的作品具有很强的自然品质，在波洛克看来，用笔是描绘不出如此生动的形态的，这种看似随心所欲的行动过程中产生的偶然形态成为他的独特标志。画面层层覆盖的线条、色点构成致密的空间结构，各种痕迹错综纠结，铺满画面，保持着统一中略具狂乱倾向的韵律（见图 2.16 ～图 2.18）。

3．人工形态

人工形态是指人类有意识地从事各种造型活动而产生的形态。从活动意识的角度来分，可分为"概念造型"和"实用造型"；从形态的特征来分，可分为"抽象形态"和"具象形态"。

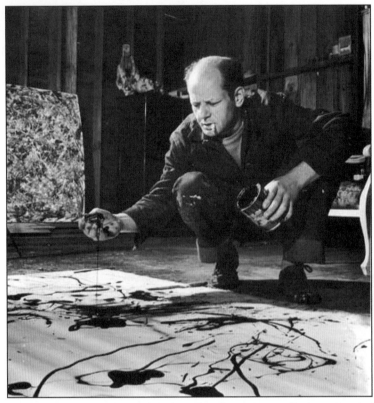

图 2.16　美国抽象表现主义画家杰克逊·波洛克（Jackson Pollock 1912—1956）

图 2.17　杰克逊·波洛克作品（一）

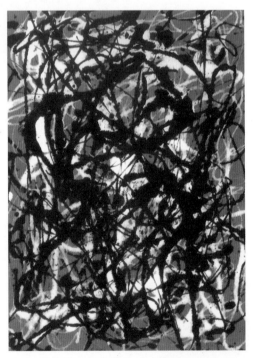

图 2.18　杰克逊·波洛克作品（二）

　　"概念造型"是指从现实和自然界所有的形态中，以分解的观念将形态的要素抽离出来，不受任何条件因素限制而随个人的意欲表达的造型活动。装置艺术就是以艺术家的思想和意识作为出发点而创作的实物性艺术，概念造型大多出现在纯艺术创作中（见图 2.19 ~ 图 2.21 ）。

图 2.19　景观设计中的概念造型

图 2.20　城市雕塑中的概念造型

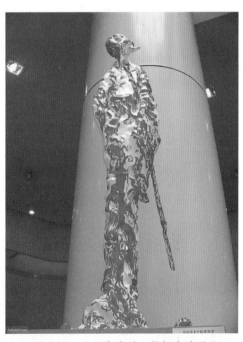

图 2.21　比例夸张的人物概念造型

　　"实用造型"是指为特定的机能条件去完成的造型活动，大多出现在艺术设计作品

中。人就是生活在人工形态的包围中，诸如建筑、服装、产品、城市规划、景观等，人的衣食住行每一件都是按照一定的意志和目的而建造出来的，这些都是实用造型（见图2.22和图2.23）。

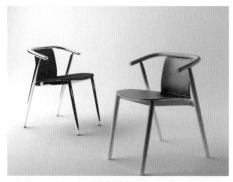

图 2.22　椅子设计

图 2.23　产品设计中的汽车造型

"**具象形态**"是指以模仿客观事物，而显示其形象特点及意义的形态，以相对忠实的态度再现客观事物的真实面貌，将物体的细节和本质如实地反映出来。当然可根据艺术家和设计师的意图对客观事物进行适当的取舍、变化，但不减弱真实形象的特征（见图2.24～图2.26）。

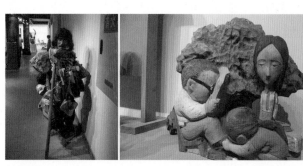

图 2.24　以人物为原型的雕塑造型

图 2.25　仿生产品设计

图 2.26　以飞鸟为原型的雕塑造型

　　"抽象形态"是指以抽象化的手法表现客观事物在主观感觉中的特殊感受的形态。是以纯粹自我表达的方式创造出来的，这种形态是重在提升主观意义而创作出的观念符号，并不是模仿现实（见图 2.27 ~ 图 2.30）。

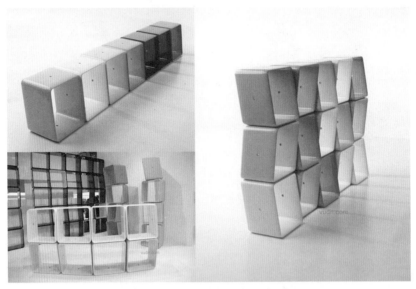

图 2.27 抽象的几何形态

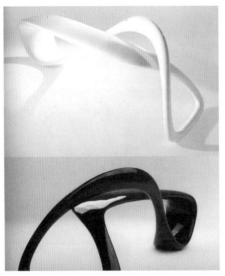

图 2.28 抽象的弧线形态

图 2.29 城市雕塑中的抽象形态

图 2.30 抽象的纤维造型设计

这些对形态的分类是一个理论上的概念，通过不同的侧重点来理解形态，但是真正的造型设计需要综合地应用形态的知识，一般在造型设计中都会将自然与人工、抽象与具象、概念与写实相结合在一起而进行设计。

2.2 基础造型设计

2.2.1 层面造型

在空间中，点的连续成线，线的连续成面，面的连续成体。面与面之间按一定的规律自由排列时，可以产生丰富的空间形态的体积效果。层面集合设计就是将单元元素（规整的几何形态或面状形态），通过一系列的构成方式形成一个集合整体，使重复的层面由静态转为动态，形成富有节奏、韵律的美感立体形态。这个训练是通过简单的单元形态，在空间中以反复循环的方式创造出不同的造型。将单元元素经过重复、重叠、组合、包围、打散、分割、交错、渐变、插接、聚集、特异等方式组织排列起来，可以有不同的构成感受，培养学生对形态的视觉审美的意识。

优秀设计图例如图 2.31 ~ 图 2.37 所示。

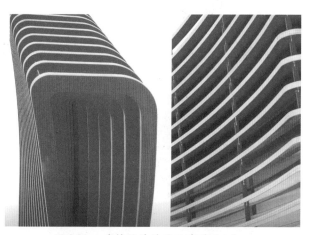

图 2.31　座椅设计的层面造型（一）

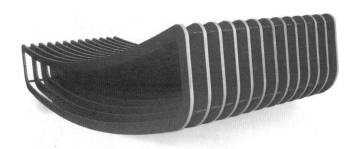

图 2.32　座椅设计的层面造型（二）

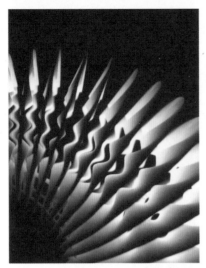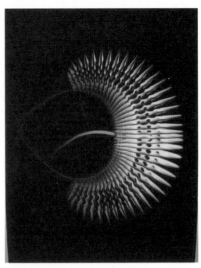

图 2.33　家具的层面造型

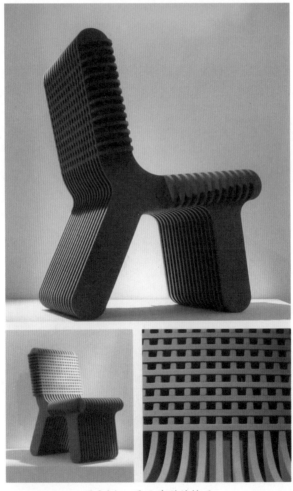

图 2.34　层面造型的椅子

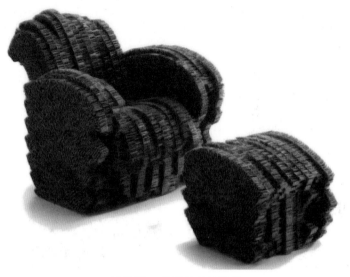

图 2.35　错落的层面造型

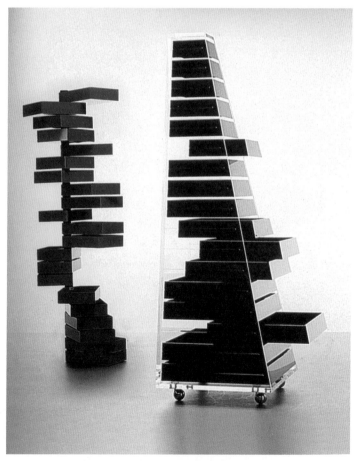

图 2.36　渐变的层面储物抽屉设计

 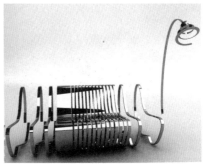

图 2.37　平行排列的层面造型设计

设计提示和要求

　　选用相同形或者近似形的 KT 板作为基本造型元素，根据构思重复地使用这一元素，从几个到几十个架起一个新的体积与有意识的空间形态组合。元素之间的组合可以事先设定一定的骨骼运动线，在骨骼线上有位置的变动和方向的变动，也可以自由排列追求特殊形态，重在由浅入深、由简入繁变化不同造型，把握三维形态的基本构成原则。

　　课程作业图例如图 2.38 ~ 图 2.41 所示。

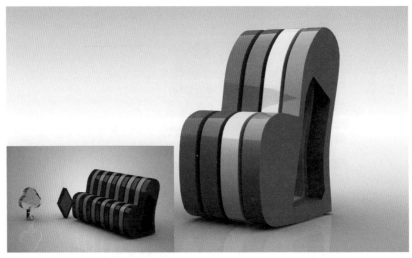

图 2.38　单位型面片重复

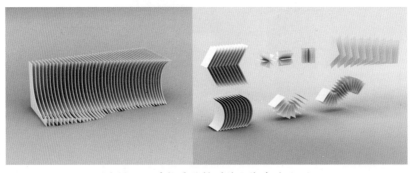

图 2.39　面片按骨骼排列的立体造型（一）

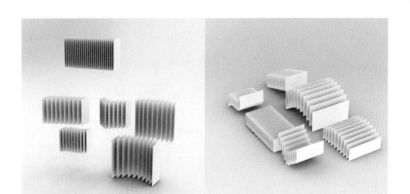

图 2.40　面片按骨骼排列的立体造型（二）

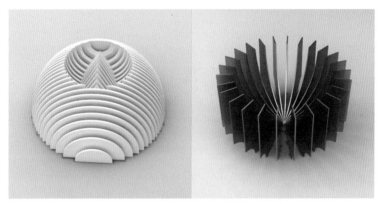

图 2.41　形状相同的面片的累积构成

KT 板作为基本造型元素的层面设计，这个练习重在训练学生快速变化不同造型的思维灵活度（见图 2.42 ~ 图 2.44）。

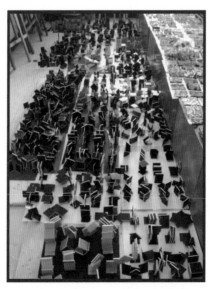

图 2.42　KT 板是基本元素层面设计的最好材料，应做量化训练

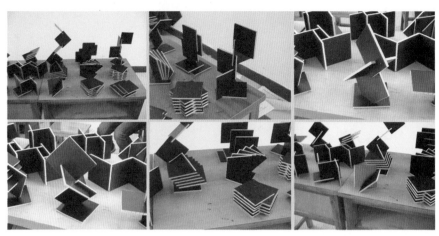

图 2.43 大小相同的 KT 板的层面造型设计

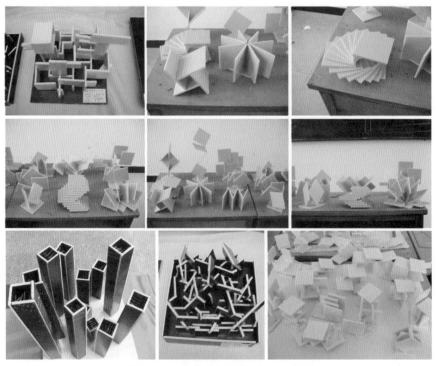

图 2.44 KT 板自由组合的层面造型练习

2.2.2 板式造型

板式构成也称半立体或纸浮雕，它是用平面材（纸）经过折曲或切割加工后所形成的一种具有浮雕特征的二维半构成。这种构成形式可以应用在室内外装饰墙面效果的处理，或天棚的装饰花纹，也可以作为小型壁饰悬挂在室内（见图 2.45 和图 2.46）。还有些板式设计可以通过光影效果，借助不同的角度光源的照射产生多种形式的投影，其明暗效果表现得非常丰富（见图 2.47）。

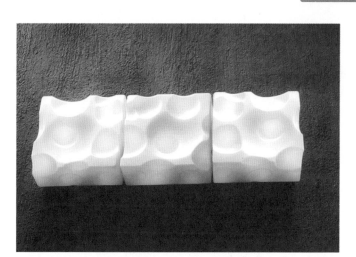

图 2.45　板式造型在灯饰设计中的应用（一）

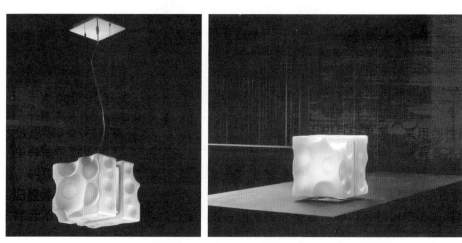

图 2.46　板式造型在灯饰设计中的应用（二）

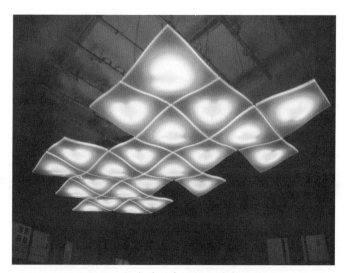

图 2.47　板式造型在吊灯设计中的应用

板式构成是使具有平面感的面材（如纸张）能够产生立体感，需要通过折叠（直线折叠、曲线折叠）、弯曲（扭曲、蜷曲、螺旋卷）、切割（挖切、直线切割、曲线切割），使其脱离平面，造成深度空间的增加。本书重在探索从平面到立体空间的形式和方法。

1．一体式板式设计

制作时可以先在一张平面的板纸上，经过反复折曲成瓦楞形，即板基，在此基础上加工，经过切割、折叠得到半立体的形态效果（见图2.48）。

图 2.48　板基

（1）切割加工（挖切、直线切割、曲线切割）：在设计时，要处理好造型大小的变化及位置分布，要避免完全相等；还要注意造型之间的聚散关系，要有密有疏，合理穿插；有些造型之间可以形成一种发展的动势，在整体上造成韵律感。

课程作业图例如图2.49～图2.52所示。

（2）折曲加工（直线折叠、曲线折叠）：板基是平面材料朝一个方向折叠收缩，而折板基是使平面材料在横向和纵向都会折叠而收缩的板基形式，该造型能增强其律动感的变化。纸材造型的练习，可以将切割加工和折曲加工综合使用，灵活搭配，但要表现出各式各样丰富的立体造型，还必须经过反复的制作、研究，寻找其变化规律，这样才能达到学习效果。

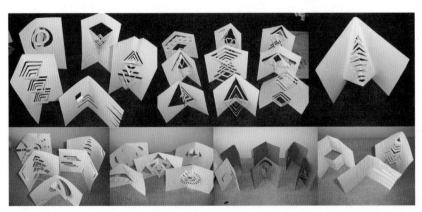

图 2.49　折叠、挖切纸材形成的板式设计

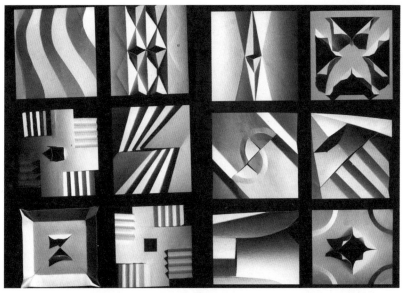

图 2.50　10cm×10cm 的一体式板式的不同造型

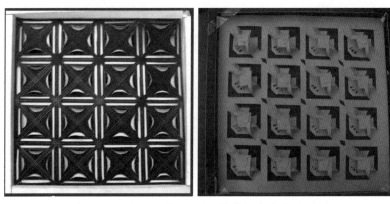

图 2.51　20cm×20cm 的一体式板式造型（一）

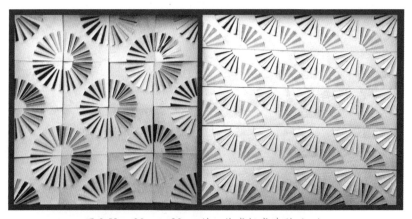

图 2.52　20cm×20cm 的一体式板式造型（二）

课程作业图例如图 2.53 ~ 图 2.55 所示。

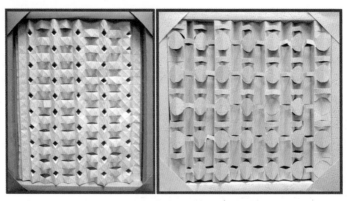

图 2.53　板基基础上的造型设计

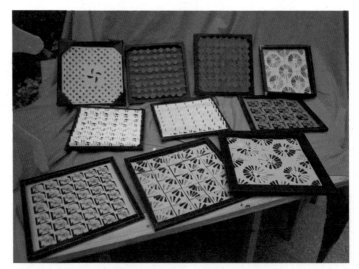

图 2.54　各种一体式板式设计

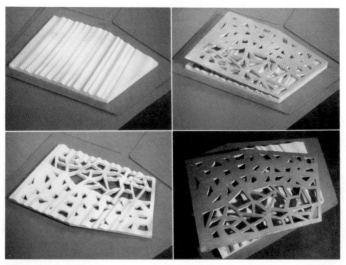

图 2.55　在泡塑材料上做板式设计

2. 集合式的板式

通过单位形的重复排列、渐变形成聚集的板式构成，产生立体造型。单位形首先要进行设计，一般以简洁的几何形为主，单位形在重复排列的过程中，需要利用美的形式法则，做到对称均衡，注意整个板式的视觉效果。单位形可以是完全平直的重叠，也可以对整个板式做曲线造型，或前后的位置变动，造成高低错落的凹凸感的设计。

课程作业图例如图 2.56 ~ 图 2.61 所示。

图 2.56　高低错落的板式设计

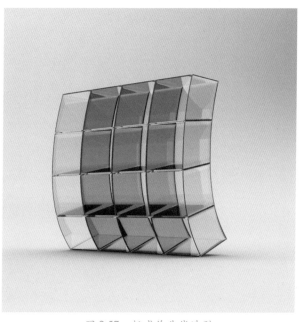

图 2.57　板式作曲线造型

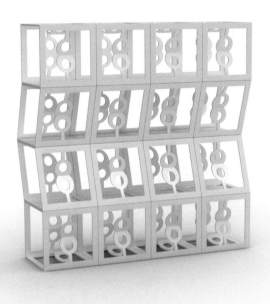

图 2.58　单位形重复有序的排列（一）

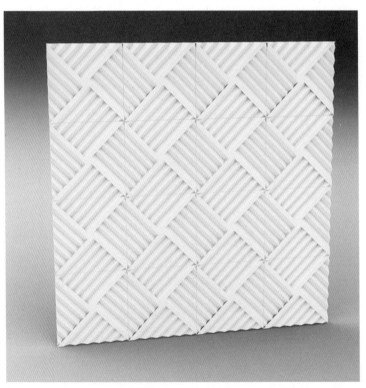

图 2.59　单位形重复有序的排列（二）

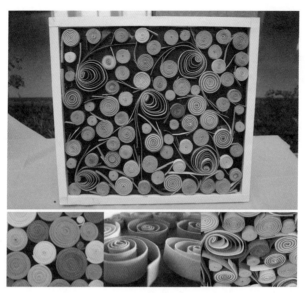

图 2.60 单位形的自由排列

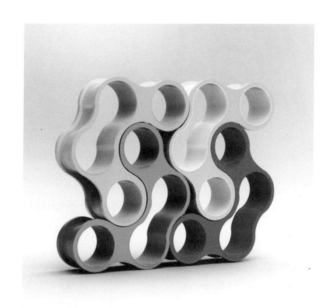

图 2.61 计算机辅助板式设计中单位形更随意

2.2.3 柱式造型

柱式构成是通过面材的弯曲、折曲、连接而形成的封闭式具有体的感受,上下贯通的立体造型。在此基础上,可将上盖和下底封闭,即可成为柱式的封闭的立体造型。柱式形态可以是圆柱体、棱柱体、三角柱,也可以是自由体的柱体,样式灵活多变。这些构成作品可作为包装盒外观设计的草样,也可以作为各种台、柱等立体造型的基础结构。

建筑设计中的柱式造型如图 2.62 所示,灯具设计中的柱式造型如图 2.63 所示。

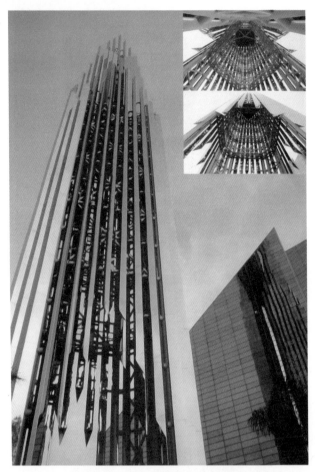

图 2.62　建筑设计中的柱式造型

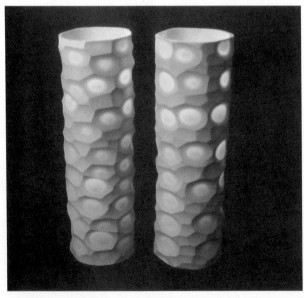

图 2.63　灯具设计中的柱式造型

1．柱端变化

在柱体的顶部和底部展开造型设计，柱式结构首先要进行重复折曲，将柱面折成封闭造型，然后在所折曲的各个折面的顶端进行加工。加工形式为两端切断，然后向外折曲成凸出的三角形造型。也可以将柱口的中间部位进行切割，再向外折曲、弯曲。此外，还可以在柱体角部进行切割，向中间凹入成方台造型，或进行锥形造型。还可以在切割后再进一步重复折曲，形成几个分柱形造型（见图 2.64）。

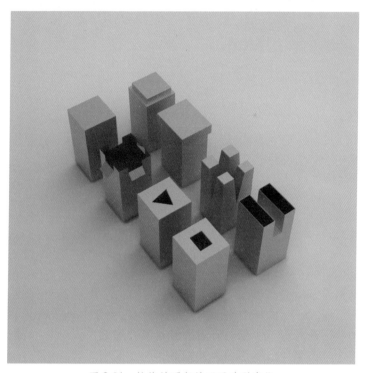

图 2.64　柱体的顶部的不同造型变化

课程作业图例如图 2.65 和图 2.66 所示。

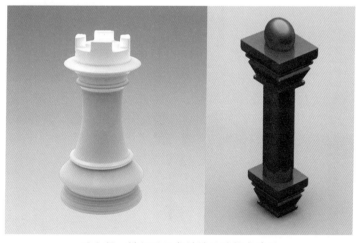

图 2.65　模仿国际象棋棋子的柱式造型

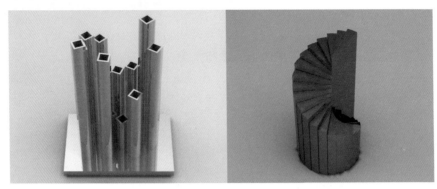

图 2.66　高低错落的柱顶造型

2. 柱面变化

柱面变化集中体现在柱体部位，在柱面上进行有秩序的切割加工，切割后可以进行折曲突出，也可以进行拉伸，有的还可以将切割的部位凹入，形成一种透空的效果，增强柱体的层次变化。有的圆柱体可以进行横向、垂直或斜向切割，使柱体经过弯曲构成后形成一种旋转体的构成变化（见图 2.67）。

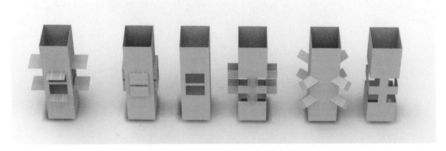

图 2.67　柱面的不同造型变化

课程作业图例如图 2.68～图 2.71 所示。

图 2.68　柱面的切割设计

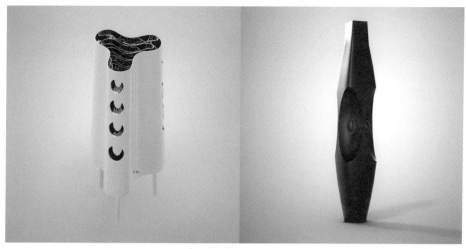

图 2.69　柱面的曲面设计

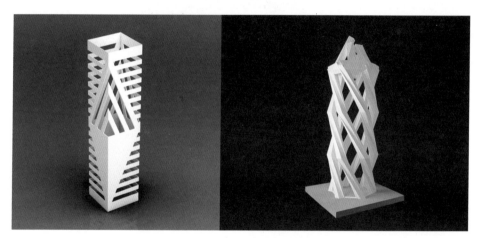

图 2.70　柱面的镂空设计

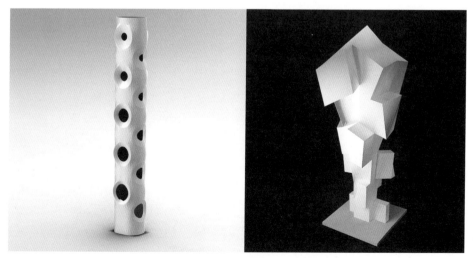

图 2.71　柱面的凹凸设计

3. 棱线变化

在柱体凸出的棱线上，经过压曲，可以使楞线的局部成为曲面的造型，也可以进行切割，将两端切割分离的部分，凹进柱体中间，凹进切口的长短、高低可按渐变次序排列，使之形成韵律，从而造成多种变化。将多面体多余的棱线部分进行挖切、透空、分割，其表面的细密处理都可以看作是一种肌理的处理，透空表面处理需注意纹理的规律性、整体性（见图2.72）。

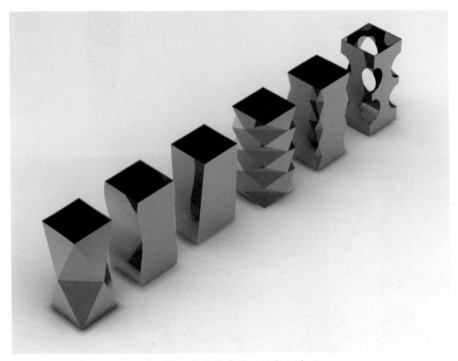

图 2.72　柱体棱线的不同变化造型

课程作业图例如图 2.73 ~ 图 2.75 所示。

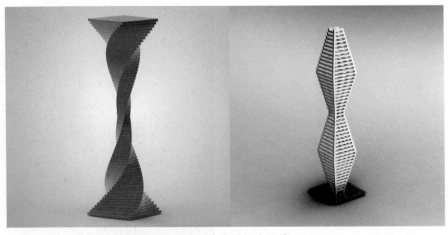

图 2.73　棱线的扭曲设计

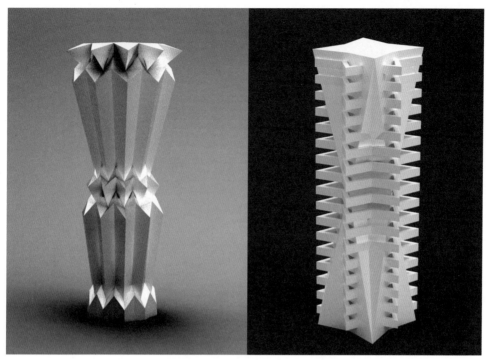

图 2.74　棱线曲折设计

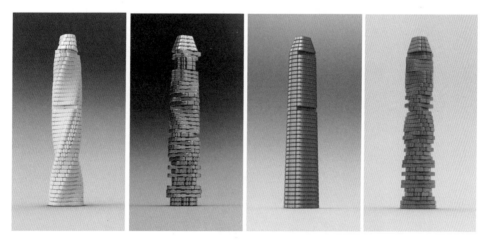

图 2.75　棱线的螺旋变形设计

4．自由形体集聚构成

集聚构成是用相同或相似的单位的立体造型，按照设计构思灵活地组织在一起，构成一个丰富的复合型柱体。首先，要设计好单位的造型，其造型要简洁、精巧；其次，要处理好整体与单位间的关系，体现形象的重复美和整体的韵律美；在不断叠加的过程中，单元形体在高低、大小、长短和疏密关系上，要错落穿插，形成层次秩序，造型要优美，富于变化，有主次关系。

课程作业图例如图 2.76 ~ 图 2.79 所示。

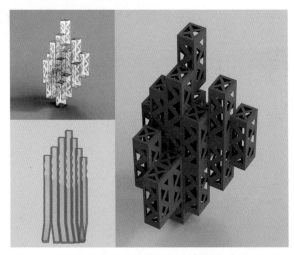

图 2.76　单位形的不同组合成柱式造型

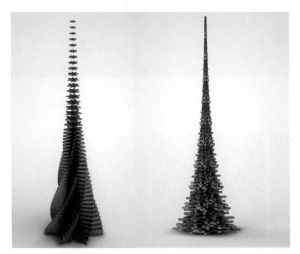

图 2.77　锥形的柱式造型

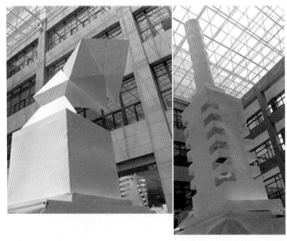

图 2.78　用白卡纸手工制作的柱体

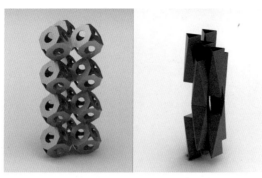

图 2.79　几何体有机排列的柱体造型

2.2.4　几何造型

　　这里的几何体指的是规则的多面体的组合设计，如三角体、正四面体、正六面体、正八面体、正十二面体等，这些多面体被称为柏拉图多面体。几何体在设计中无处不在，造型手法丰富多变，如图 2.80 ~ 图 2.82 所示。

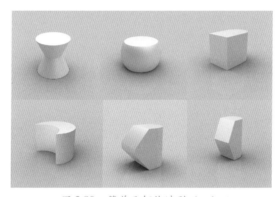

图 2.80　简单几何体造型（一）

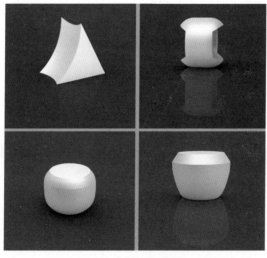

图 2.81　简单几何体造型（二）

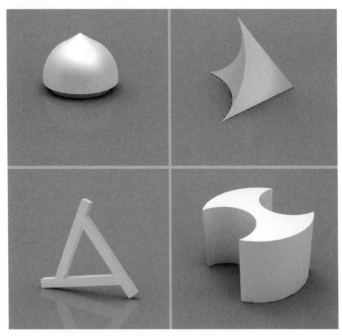

图 2.82　简单几何体造型（三）

1. 单一几何体

（1）**表面处理**：多面体的表面，可以通过切割、刻画，将里面的空间呈现出来，与外面的多面体产生纵深感和透空感（见图 2.83）。

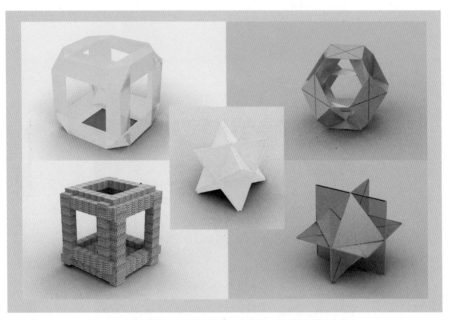

图 2.83　几何体的表面镂空、切割设计

（2）**边线处理**：多面体的边线，可以将完全封闭的直线设计成虚实结合的线段，边缘上还可以加插薄片的形，从而改变多面体外部形态（见图 2.84 和图 2.85）。

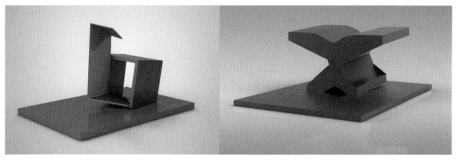

图 2.84　几何体边线的曲折加工

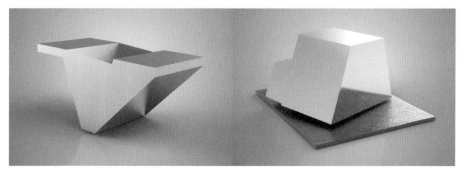

图 2.85　几何体边线的切割设计

（3）**棱角处理**：棱角通常由三表层面或更多的面聚合组成，实际上是面与面之间的结合点，这个点可以产生很多丰富的变化。例如，将棱角切去，实心的多面体会在棱角切除的位置上多出一个表面，继而成为一个新的多面体造型，也会出现更多的棱角和更多表面与边缘。也可以在棱角上附加形体，从而改变多面体原来的面貌（见图 2.86）。

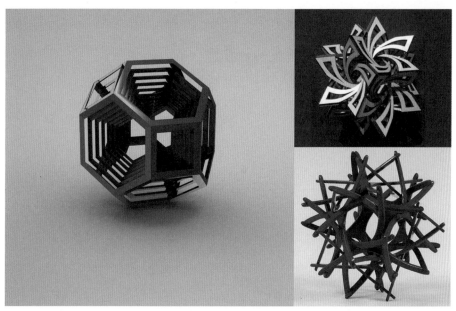

图 2.86　几何体边角的重复设计

优秀设计图例如图 2.87 ~ 图 2.89 所示。

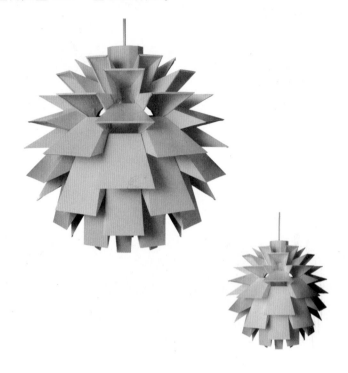

图 2.87　几何形态的重复

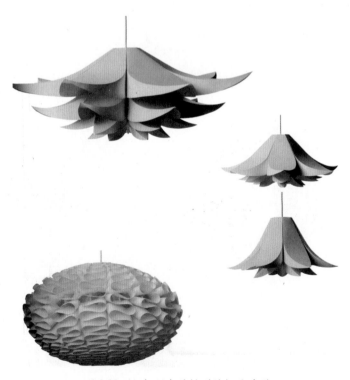

图 2.88　几何形态的排列的灯具造型

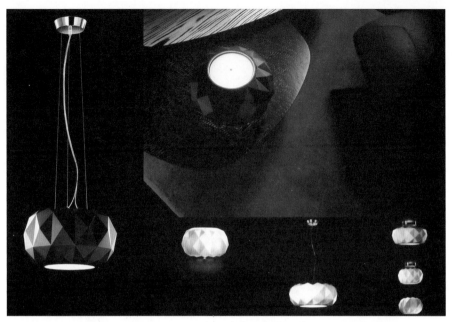

图 2.89　几何形态表面切割设计

2．几何体的重复

相同或相似几何体的多次重复，会产生复合的几何造型，几何体可以是连接式的重复，也可是分散式的重复。使用造型简单几何体的不断重复、添加，强化了几何形体的特征，可产生规整而有秩序的空间形态，营造出很多丰富的变化造型。

优秀设计图例如图 2.90 ～图 2.93 所示。

图 2.90　座椅设计中的几何体重复（一）

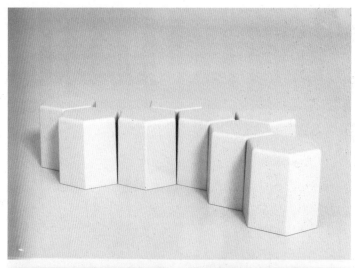

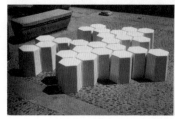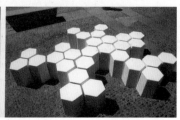

图 2.91　座椅设计中的几何体重复（二）

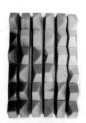

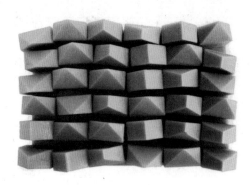

图 2.92　产品设计中的几何体重复

图 2.93 应用几何体重复设计的书架

课程作业图例如图 2.94 ～图 2.102 所示。

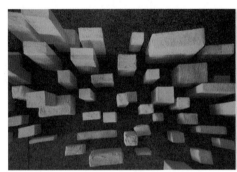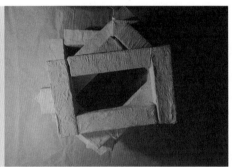

图 2.94 不同的视角，不一样的视觉效果

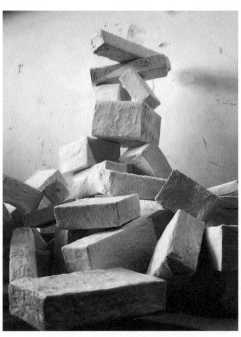

图 2.95 长方体自由排列方式

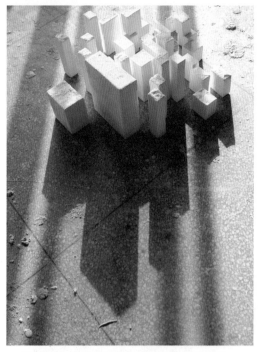

图 2.96　光线下丰富的影像效果，简单的
　　　　事物也能出现美的构成形式

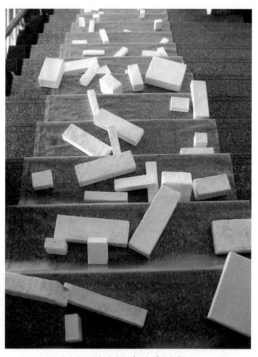

图 2.97　结合环境的造型变化

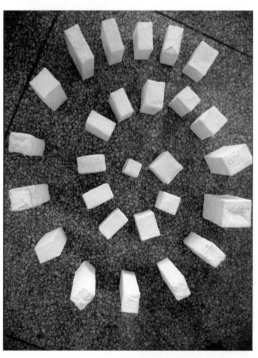

图 2.98　螺旋排列的几何体造型

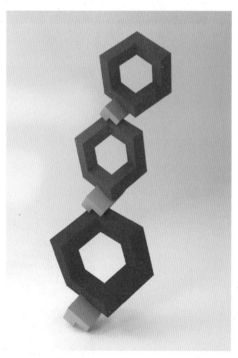

图 2.99　三维建模几何体，组合造型

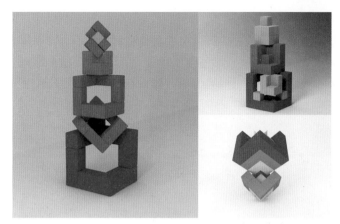

图 2.100　通过色彩的渐变，使单一的几何体造型成多样的组合体

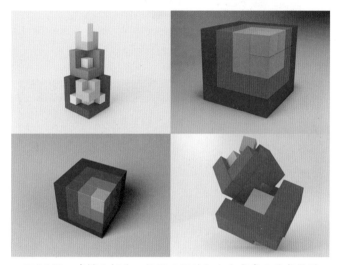

图 2.101　建模几何体，按照不同的组合方式多次重复排列

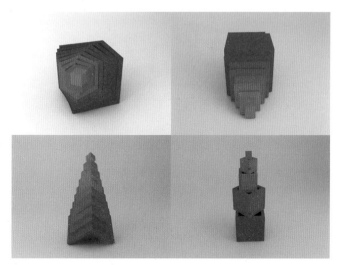

图 2.102　在计算机中完成该练习，重在量多，训练学生造型变化的灵活度

3. 几何体的连接

几何体的连接方式也是多样的，可以在多面体的棱线、表面、棱角处，先切割再连接，以增加接触的面积，产生新的形态。也可以形体之间互相挤压，穿插，大大地改变几何体形体面貌。连接的几何体都有相似的特点，以便统一风格，有整体感。

优秀设计图例如图 2.103 ~ 图 2.107 所示。

图 2.103　几何体的连接在家具设计中的应用

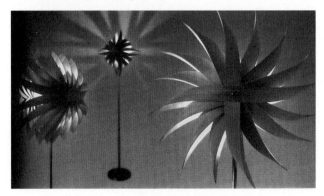

图 2.104　几何体的连接在灯具中的应用

图 2.105　几何体的穿插组合

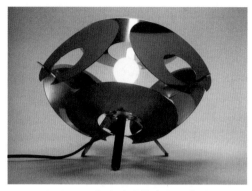

图 2.106　几何体的连接在灯具中的应用

图 2.107　灯饰的展开效果

课程作业图例如图 2.108 ~ 图 2.111 所示。

图 2.108　几何结构的穿插连接

图 2.109　几何体的切割连接

图 2.110　几何体的表面连接

图 2.111　几何体连接的量化训练

4. 几何体的分割

　　连接多是在外部上做设计，而分割主要是在实体几何体的内部发生变化和设计，分割是将整体的几何体分解成若干个形状不一、大小搭配、虚实相交的小空间，外部轮廓仍然保持为简单的形态，而设计重点则放在了内部空间构成上。

　　优秀设计图例如图 2.112 和图 2.113 所示。

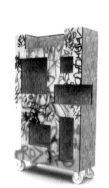
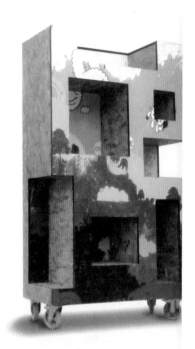

图 2.112　几何体分割在家具设计中的应用

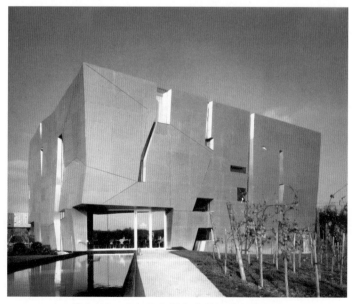

图 2.113　几何体分割在建筑设计中的应用

在长方体中，对表面和内部体积进行分割设计，产生大小不同的虚实空间。课程作业图例如图 2.114～图 2.118 所示。

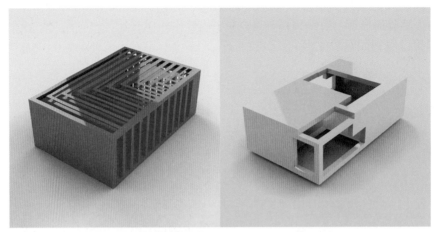

图 2.114　计算机辅助完成几何体分割练习，快速表现构思

图 2.115　在训练过程中，强调变化的多样性，以训练学生的设计变通能力

图 2.116　几何体分割的虚实相交的小空间

图 2.117　形体的表面处理设计

图 2.118　几何体分割的虚实相交的小空间

5. 几何体的套匣

几何体的套匣是指在某个几何体的内部，将逐渐缩小的几何体完全嵌套在相同的形体中，或不同的几何体相互套匣，这需要几何体都是在中空的状态下进行。经过套匣的几何形体，结构线更多，更为复杂，产生丰富的线的变化。

优秀设计图例如图 2.119 ~ 图 2.123 所示。

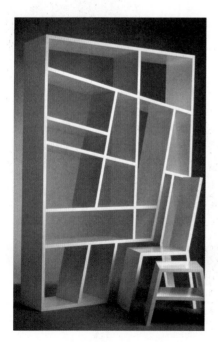

图 2.119　几何体套匣在家具设计中的应用（一）　　图 2.120　几何体套匣在家具设计中的应用（二）

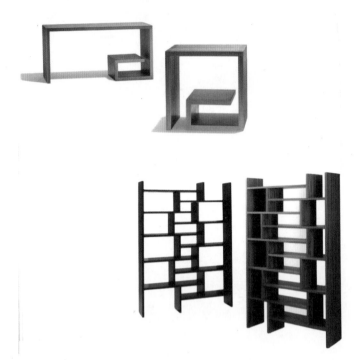

图 2.121　几何体套匣在书架设计中的应用（一）

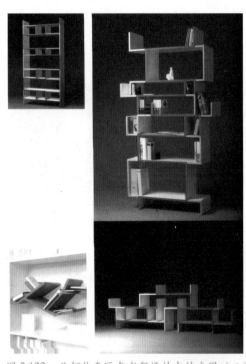

图 2.122　几何体套匣在书架设计中的应用（二）　　　图 2.123　几何体套匣在城市雕塑中的应用

通过套匣的大小不同的镂空几何体，产生丰富的线构成形式。

课程作业图例如图 2.124 ~ 图 2.126 所示。

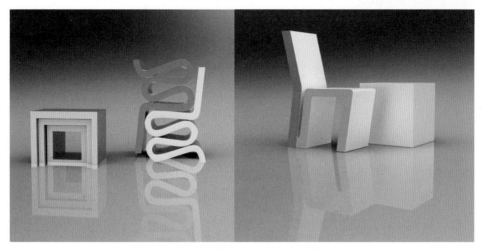

图 2.124　模仿国外的优秀设计

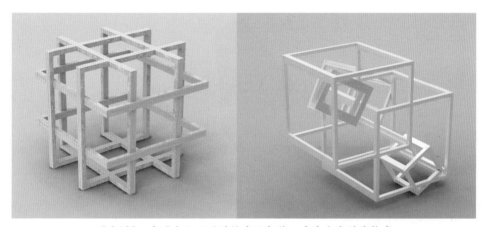

图 2.125　套匣大小不同的镂空几何体，产生丰富的线构成

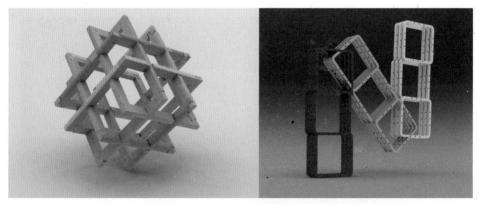

图 2.126　套匣大小相同的镂空几何体

6．几何体的聚合

　　聚合是把多个形态不一的几何体重叠组合到一起，几个几何体相互融合、相互作用，产生刚柔、曲直的变化。由于不同的几何体给人的视觉感受不同，在组合时需要把握每

个几何体特点，合理搭配，统一风格，是这个练习的重点。

优秀设计图例如图 2.127 ~ 图 2.129 所示。

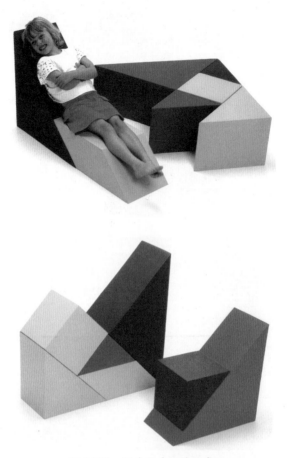

图 2.127　国外优秀设计欣赏

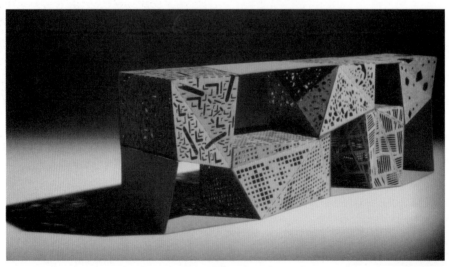

图 2.128　聚合的几何体表面赋予镂空图案

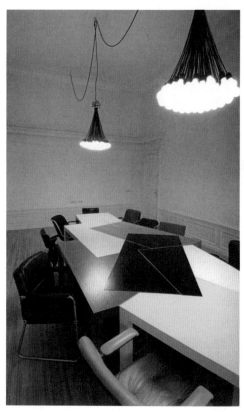

图 2.129　大小几何体的聚合设计，桌子的边缘凹凸有致

课程作业图例如图 2.130 ~ 图 2.135 所示。

图 2.130　不同形态的几何体组合（一）

图 2.131　不同形态的几何体组合（二）

图 2.132　变形几何体的自由组合

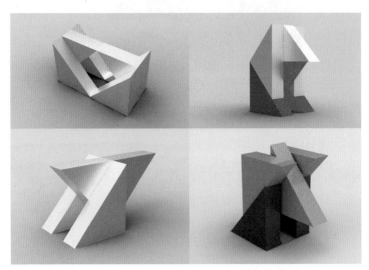

图 2.133　规则几何体重叠组合，配以鲜艳的色彩突出造型

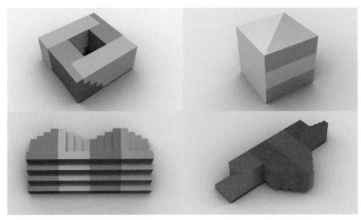

图 2.134　聚合的方式多样化

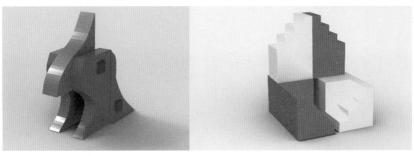

图 2.135　聚合的方式多样化

7. 几何体的分散

可以把多个几何体呈现互相分离的状态，几个几何体之间关系松散，但又相互联系，可以把这种零散的分布状态贴切地称为"散逸"，需要我们在设计时做到"形散而神不散"，形与形之间虽然散落着，但是有着千丝万缕的隐性联系。

优秀设计图例如图 2.136 和图 2.137 所示。

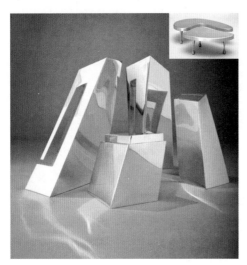

图 2.136　优秀设计欣赏

图 2.137　模仿国外的优秀设计

分散设计时须恰当地把握各个几何体之间的距离关系，适合的远近、疏密对比才能产生美感。

课程作业图例如图 2.138 ~ 图 2.141 所示。

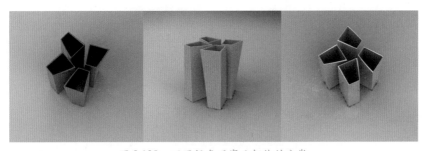

图 2.138　不同视角观察几何体的分散

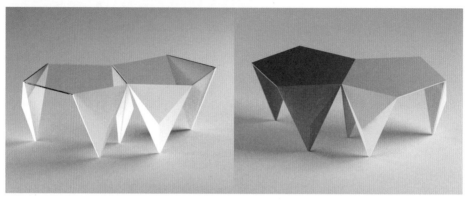

图 2.139　不同材质的几何体造型设计

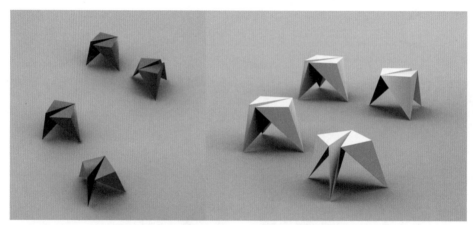

图 2.140　恰当把握各个几何体之间的距离关系与疏密对比才能产生美感

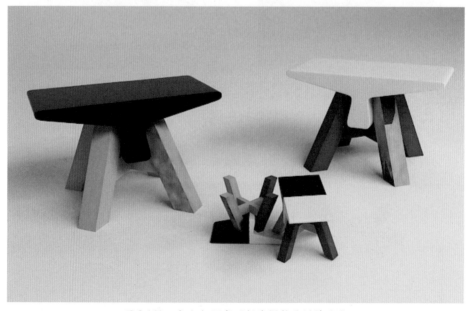

图 2.141　大小与距离不断地调整是训练重点

8. 几何化的形态

几何化的形态是在标准几何体的基础上扩张和变形而成的。创造出的新形体，保持几何形理性的感觉，又需加入其他元素，灵活变化。这个是一个综合性较强的练习，首先需要对设计的元素几何化，然后再整体设计布局。

优秀设计图例如图 2.142 ~ 图 2.146 所示。

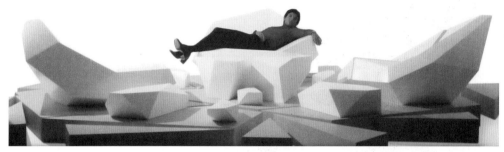

图 2.142　几何体的分散在椅子设计中的尝试

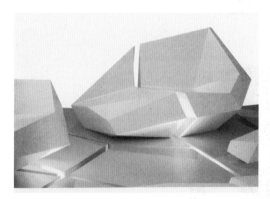
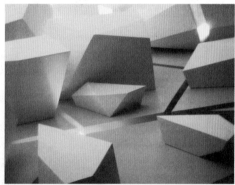

图 2.143　分散处的灯光设计

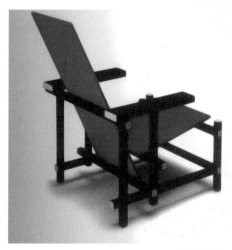
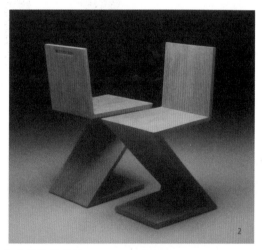

图 2.144　优秀座椅设计赏析

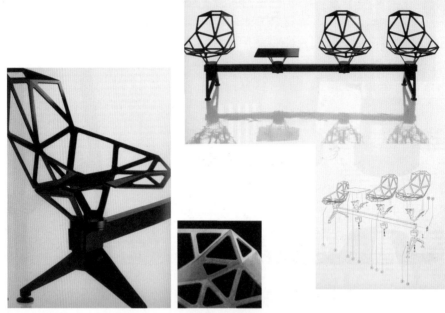

图 2.145　镂空的几何形态

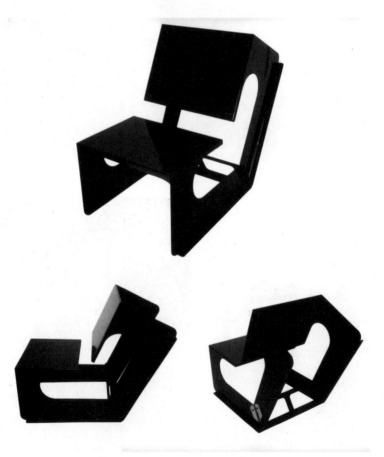

图 2.146　曲折的几何体态

几何化的形态设计是综合前面所讲的造型手法的提升加强练习，在设计时灵活多变，可以应用多种手法配合使用，创造出美的造型。

课程作业图例如图 2.147～图 2.152 所示。

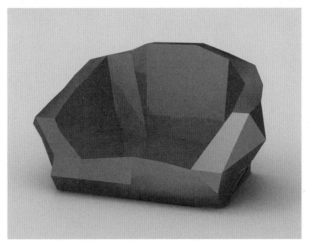

图 2.147　模仿优秀的产品设计作品

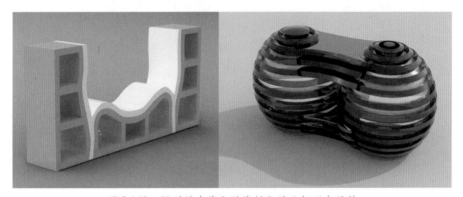

图 2.148　规则的直线和弧线搭配的几何形态设计

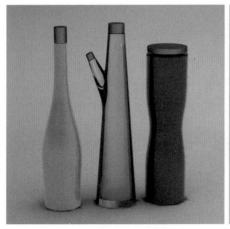

图 2.149　自由弧线的几何形态设计

图 2.150　直线的几何造型设计

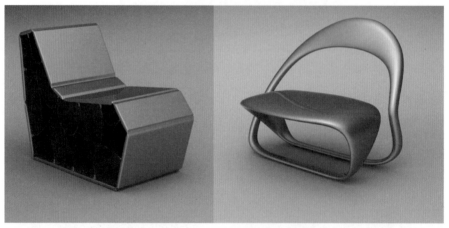

图 2.151　几何面连接的造型

图 2.152　几何化形态的重复排列

　　形态的基本训练可以采用手工制作和电脑辅助设计相结合，重点在于训练量大，形式变化丰富，在量化设计中才能有效地开发学生对抽象形体组合方式的理解，快速提升对立体形态构成视觉审美的认识。

第 3 章
形态的创造训练

3.1 形态的要素

3.1.1 师法自然

用"非凡"的眼睛在自然中寻找有意味的形式。

当你用思想去观察这个世界，而非眼睛时，眼前汇集的是意味深长的景象。

罗丹曾说："艺术家所见的自然，不同于普通人眼中的自然。"

人类对于形式的创造最初都来自于对自然的模仿，自然界万物都以它们的特性和内质不断地启发着人类设计的巧思，人们不断从自然中寻找形态的规律和法则。自然物象所建构的秩序和形式是人类形态设计的主要演化资源。自然为不同地域的人类提供相同或截然不同的资源，人类造物活动才有了可能性，而人为适应自然要创造不同功能和形式的器具、用品，造物活动才有了多样性，因此，我们把自然称为"设计之母"。当然，如果没有人类的智慧，自然永远是自然，绝无可能成为人造物。我们在学习形态造型时，借助对自然形态的研究，把握立体造型规律，找到形态生成的依据。

空间形态构成是观察、洞悉、想象，直至将个人审美反映到整个造型设计的过程。设计构思的形成，首先要有生活的体验，需要我们热爱生活，学会怎样去"看"和"想"，从得到的视觉信息中找到有艺术价值的东西。这就需要有发现美的眼睛，需要孤立、绝缘地观察和体会事物的美感，以及对新生事物敏感和有广博的知识。自然形态拥有无穷尽的变化，只要我们悉心观察，对任何事物都能发现它的美感，大自然是艺术表现的蓝本，设计创新的源泉，用"非凡"的眼睛时刻关注生活，发现自然之美，用心寻找有意味的形式，会丰富自己的视觉语言，这也是培养创造性思维的重要手段。

认识事物可以从很多角度来进行，有实用态度，有科学态度，也有美感态度。实用态度是将注意力偏在事物的利害关系上，这个物体有什么用？能有多大的用途？用在哪里？总是在研究物"用"。科学态度是将注意力放在事物之间的相互关系上，它的物理结构，归纳概念，分析因果关系，事物的特征等，这是一种抽象的思考。而我们所需要的是以美感态度观察事物，注意力集中，将事物孤立地去欣赏，在观察时，重点是能够"失落"于所觉事物之中，把注意力完全放上事物本身的形象上，心理活动偏重于直觉，不带抽象思考和实用观念地看待事物。见形象而不见意义的感知事物就是直觉。我们需要用这种直觉，去发现具有美感的形象。这也不难解释有些平常的无用之物，在艺术家和设计师的眼里却是宝了，他们所看到的是这个事物本身的视觉效果，并无考虑它是否有用，它的研究科学价值是什么。运用美学构成方式将直觉和艺术想象联系起来，才能拥有敏锐的审美观察力，创造出具有新意的艺术作品。

以数码拍摄的方式记录各种自然中具有构成意味的图片，引导学生观察、分析、比较自然形态，并从中发现、归纳自然形态的成型规律，培养学生对自然界的观察能力和审美能力，进而为人工形态的研究和创造提供依据和积累经验。

1. 用"心"观察，摆脱对物象司空见惯的视觉模式

体会物象各个不同的、特殊的视觉现象，发现自然物的生命机体意向，分析人工物的结构、比例、积量的变化所引发的节奏和韵律，发现生活中美的构成，如图 3.1 ~ 图 3.11 所示。

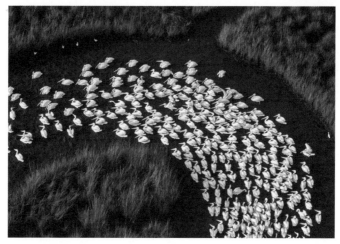

图 3.1　点的聚集排列

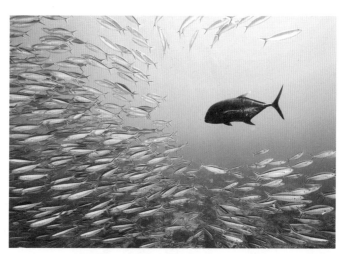

图 3.2　点的向心排列

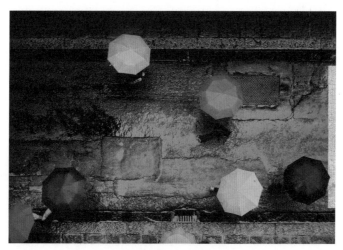

图 3.3　点的分散排列

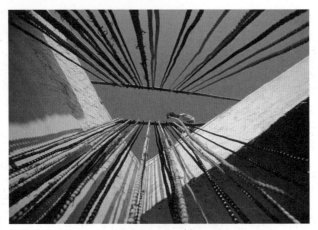

图 3.4　纵横交错的直线构成

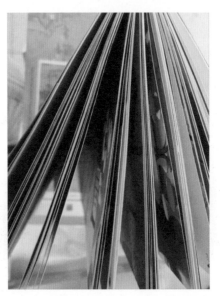

图 3.5　不同视角观察书，发射线的构成

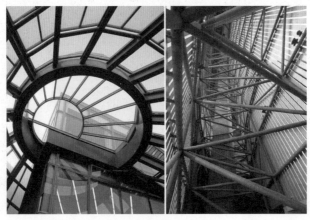

图 3.6　螺旋上升的弧线与折线给人运动感

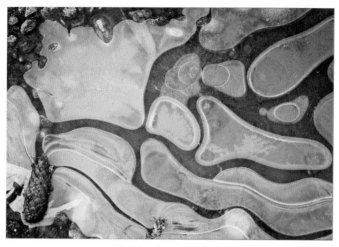

图 3.7　相似面的构成

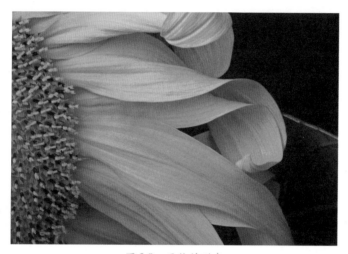

图 3.8　面状的形态

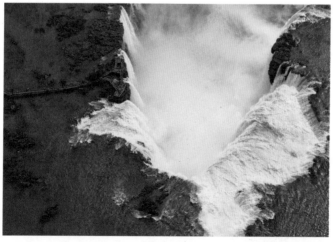

图 3.9　俯视瀑布与周围环境形成面的对比

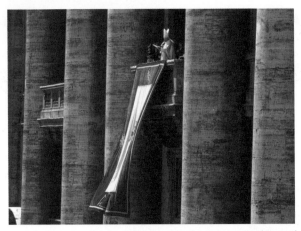

图 3.10　柱体构成

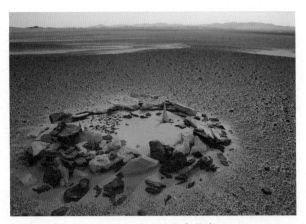

图 3.11　体块的聚散构成

2．热爱生活中的色彩

生活中许多颜色搭配都是设计很好的参考，体会生活中的方方面面，提升自己对色彩的感悟能力，学会从自然界中提取美的色彩，体会其情感因素和理念导向，如图3.12～图3.16所示。

图 3.12　动态中色彩的变化

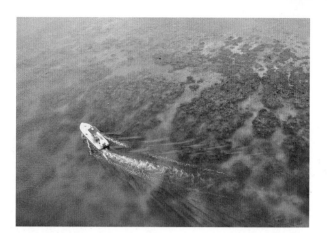

图 3.13　自然界的渐变色彩

图 3.14　微观世界的构成

图 3.15　高纯度的色彩搭配

图 3.16　互补色的搭配

3．改变习惯性的观察位置，多角度、多视点、独特地观察自然

多方位的观察是基于扩散性、求异的思维，不受任何条条框框的限制，对过去已知的事物重新探索和想象。特殊的观察方式有助于培养反常规的思维方式，也可以加强我们造型的基本素质和能力，如图3.17 ~ 图3.19所示。

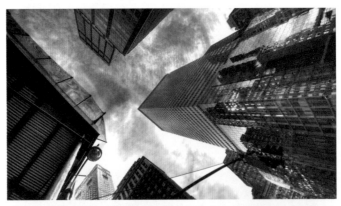

图3.17 仰视物体，由四周向中心发射的形式

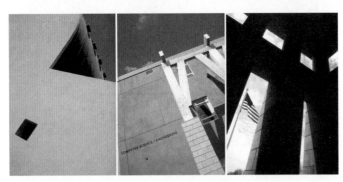

图3.18 视点倾斜的构图

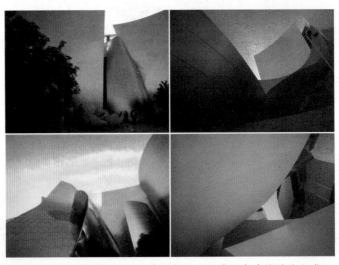

图3.19 注重大小不同的透气空间，以展示出建筑的体积感

3.1.2　感受材料

材料是表现空间形态构成的物质载体。1921 年，未来派导师马利内奇（F. T. Marinetti）发表的触觉主义宣言以新的观念评价触觉，带给现代高等艺术教育重大改革。将触觉感练习引入设计教育基础课程的是包豪斯。材料的变化可以带来时代的变革，如石器时代、青铜器时代、钢铁时代、塑料时代与合金时代。随着科学技术的发展，新的材料还在不断出现，新兴的材料也带来了丰富的信息，使材料的构成越来越受到人们的关注。21 世纪，材料科学已成为全球三大高科技发展的学科前沿，足见材料科学的深奥。

材料的分类如下：

1．按材料的来源分类

（1）**天然材料**：是指来自天然，不改变在自然界中所保持的状态，未经人手深度加工的材料或只施加低度加工的材料。如自然金、木材、竹材、草、皮革、毛皮、兽角、兽骨、大理石、花岗岩、黏土等。

（2）**加工材料**：对天然材料施以相当程度的物理的或化学的加工之后制成的材料。如胶合板、纤维板、纸浆、纸、人造棉、碎石、石灰、水泥、陶瓷等。

（3）**合成材料**：利用化学合成方法将石油、天然气和煤等原料加工而得的高分子材料。目前主要指塑料、合成纤维，如耐油的丁腈橡胶、氟橡胶、硅橡胶等。随着科学技术的发展，合成材料正逐渐取代部分传统的金属和非金属材料。

（4）**复合材料**：两种或两种以上不同性质的物质复合而成的材料，可以克服单一材料的某些弱点，发挥各组成部分的性能优势。复合材料可分为聚合物复合材料、金属复合材料和陶瓷复合材料三大类。

（5）**智能材料**：又称机敏材料，是一种具有生物特性的无生命材料。迄今为止已有的智能材料有变色玻璃、形状记忆合金、增韧氧化锆陶瓷、正温度系数机敏陶瓷、变阻器和合成弹性多肽等。

2．按材料的造型特点分类

1）点的元素（点材）

在几何学中，点是指一个纯粹的抽象概念，没有大小、形状、方向、长度与宽度，只有位置，是一个零度空间的虚体，是消极的点、无形的点。而在空间形态中的点是相对视觉对比下，较小而集中的立体形态，是具有空间视觉位置、形状、大小、方向的心理的点，最典型的是二维的圆点和三维的球体。

主要特征：点是立体构成中最基本的元素，它具有求心性和醒目性，在视觉艺术信息的传达中总是最先受到关注。点是通过对视线的引力紧缩空间，从而导致心理张力。在空间中，点的体积有大有小、形状多样，空为虚、实为体；两点含线、多点排列成线；三点含面、多点放射成面；四点含体、多点堆积成体（见图 3.20）。在构成中，点常用来表示和强调节奏，点的不同排列方式可以产生不同的力度感和空间感。点的连续可以产生虚线，点的综合可以构成虚面。点与点的距离越近，线感越明显。大小相同的点做等距不连续排列，可以产生井然有序、归整的美感；等间距、有计划地排列不同大小的点，可以产生富有变化的强烈视觉效果。由大到小地排列点，可以产生由强到弱的动感，

同时产生空间深远感，能加强空间变化，起到扩大空间的效果（见图3.21）。

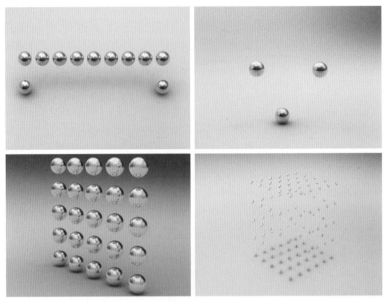

图 3.20　两点含线、多点排列成线；三点含面、多点放射成面；四点含体、多点堆积成体

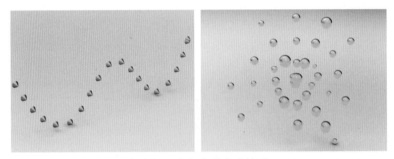

图 3.21　大小点的有序排列

点状常见材料：各类小球、豆粒、纽扣、玻璃球、钢珠、小石头、塑料球、饮料盖等。
优秀设计赏析如图 3.22 ~ 图 3.26 所示。

图 3.22　太空中的点构成

图 3.23　城市雕塑中的点构成

图 3.24　建筑设计中的点构成，有强烈的向心性

图 3.25　点的有序构成

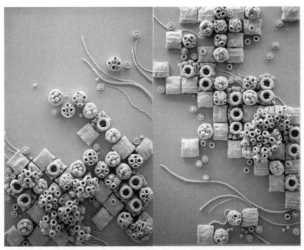

图 3.26　方圆对比变化（2007 年鲁迅美术学院染织设计专业优秀毕业作品）

课程作业图例如图 3.27 和图 3.28 所示。

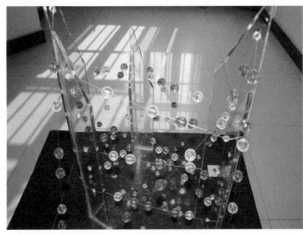

图 3.27　点的连续交错排列

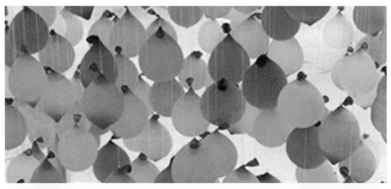

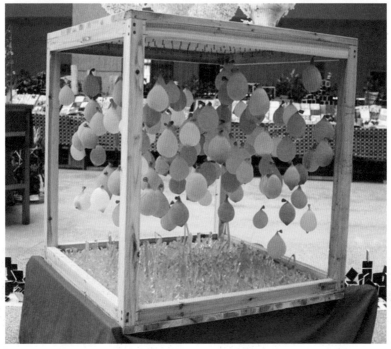

图 3.28　由一滴水所联想到的点构成练习

2）线的元素（线材）

在几何学中，线是点移动的轨迹，有位置、长度和方向（水平、垂直和左倾右斜），没有粗细之分，是面的边缘和转折，是人的心理所能感受到的"消极的线"、"无形的线"。在造型中，由于必须做视觉表现，因此线应具有形状、宽度、位置。线有积极与消极两种意义，所谓积极的线是指独立存在的线，而消极的线则是存在于平面边缘或立体棱边的线。

线材的主要特征是：空间形态中线的语义和表现力是非常丰富的，就线的形态而言，有直线、曲线和复合线。就特征而言，有粗细、长短、曲直、弧折之分。线的材质感觉上有软硬、刚柔，光滑、粗糙的不同。从构成的方法看，有垂直构成、交叉构成、框架构成、转体构成、扇形构成、曲线构成、弧线构成、乱线构成、回旋构成、扭结构成、缠绕构成、波状构成、抛向构成、绳套构成等。从心理上，线表现为轻巧、虚幻、流动、优美、灵活等特征（见图 3.29）。

图 3.29　直线、弧线、波浪线

直线有如下几种：

- 垂直线——表现上升，挺拔。
- 水平线——表现稳重、静止。
- 斜线——表现方向感、不安定。

曲线有如下几种：

- 弧线——有理智的明快感。
- 抛物线——有流动的速度感。
- 双曲线——富有对称美的双向流动感。
- 自由曲线——表现奔放的运动感。

复合线是各种线条的综合应用。

线状常见材料有：细铁丝、钢管、钢丝、铝管、木条、竹条、藤条、塑料管、塑料棒、塑料电线、塑料吸管、尼龙线、棉线、麻绳、牙签等。

优秀设计赏析如图 3.30 和图 3.31 所示。

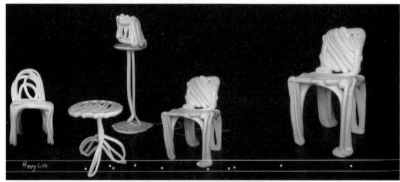

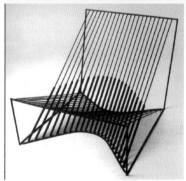

图 3.30　线构成在产品设计中的应用

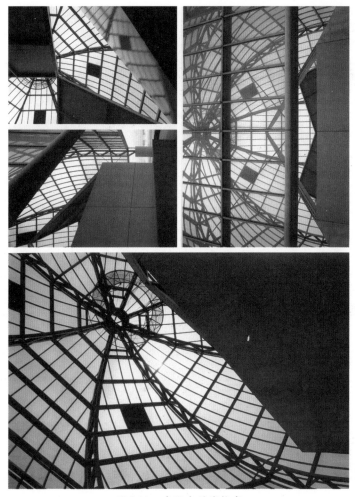

图 3.31　光影中的线构成

课程作业图例如图 3.32 ～图 3.34 所示。

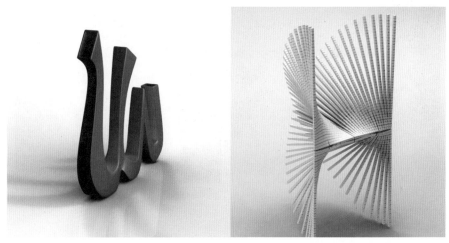

图 3.32　单线条练习

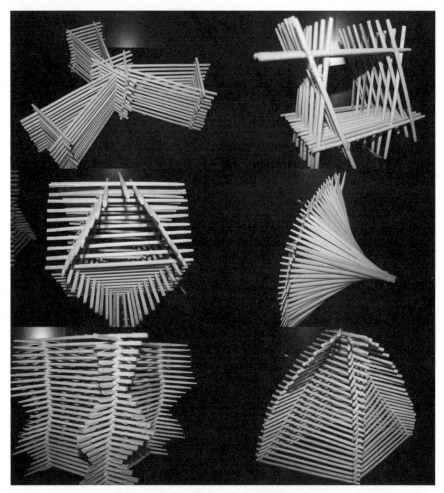

图3.33　直线堆积成的各种立体造型（一）

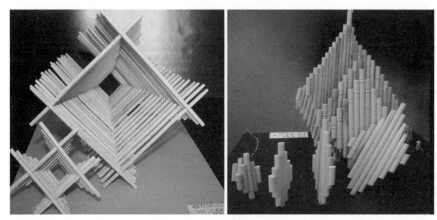

图3.34　直线堆积成的各种立体造型（二）

3）面的元素（面材）

　　几何学中的面是线的移动轨迹，也是由块体切割后而形成，有长度和宽度，而无厚

度的二次元的形体。三维造型中的面有长度、宽度，而且有厚度，包括平面和曲面。面的感觉虽薄，但它可以在平面的基础上形成半立体浮雕感的空间层次，如果通过卷曲伸延，还可以成为空间的立体造型。

面材的主要特征是：面有较强的延展性，可分为直面与曲面。如直线面简洁、单纯、尖锐、硬朗；几何曲面具有理智的表情，饱满、圆浑、规范、完美；自由曲面则显示性格奔放的丰富表情，自然、活泼、丰富、温柔（见图 3.35）。

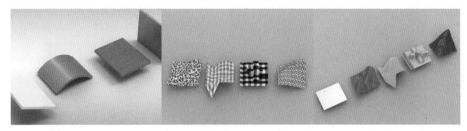

图 3.35　直面与自由曲面

垂直面有如下两种：

- 竖向——垂直线移动轨迹而成，表现为稳定。
- 横向——水平线移动轨迹而成，表现为左右扩张感。

平面有如下两种：

- 水平面——水平线移动轨迹而成，平整，安定感。如海面、地面。
- 斜面——斜线移动轨迹而成，不稳定，运动感。

曲面有直线型、弧线型、旋转型和自由型 4 种。

面状常见材料有合成木板、玻璃板、金属板、塑料板、纸板、石膏板、金属网板、皮革、纺织面料等。

优秀设计赏析如图 3.36 ~ 图 3.39 所示。

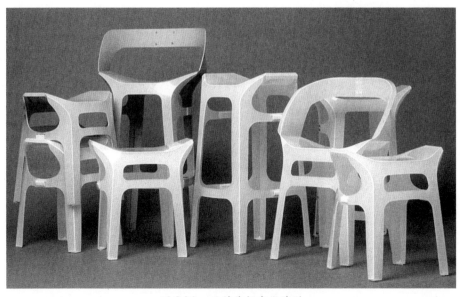

图 3.36　面的曲折变化造型

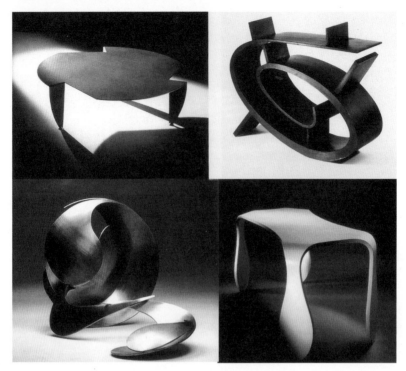

图 3.37　面的曲折变化造型

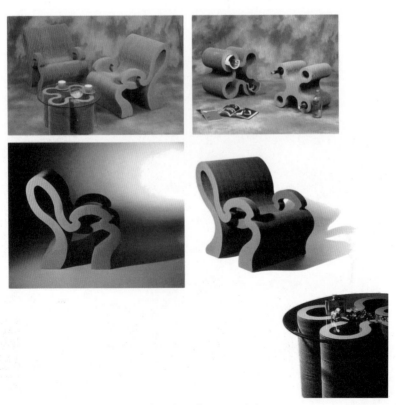

图 3.38　国外优秀设计工业设计作品（一）

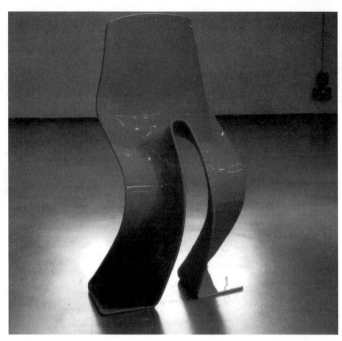

图 3.39　国外优秀设计工业设计作品（二）

课程作业图例如图 3.40 ～图 3.43 所示。

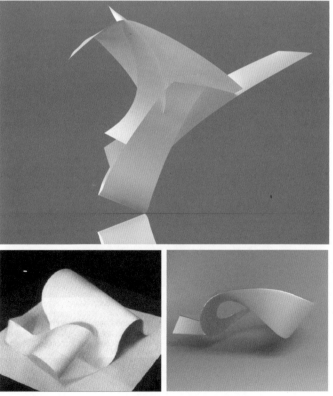

图 3.40　柔软的纸材，易弯曲变形

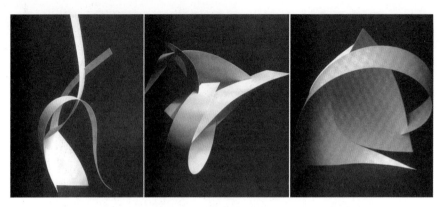

图 3.41　纸材切割后，做弯曲造型

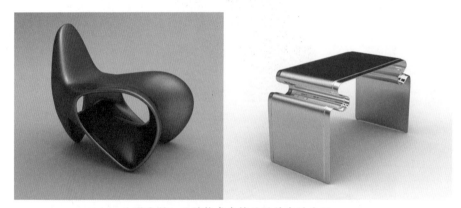

图 3.42　面的构成在椅子设计中的应用

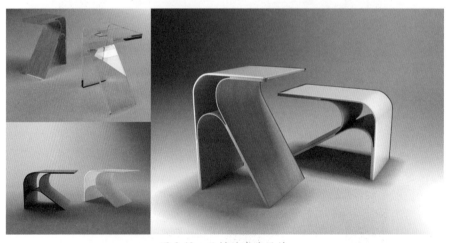

图 3.43　面材的卷曲设计

4）体的元素（块材）

几何学中的体是指面的移动轨迹，有长度、宽度和厚度。三维造型中的体是占有一定空间的，有长度、宽度和厚度，能体现体量感和空间感的实体体块。可以由面围合而成，也可以由面的运动轨迹构成，具有重量、稳重、封闭与力度等性质。最基本的几何形体，

如立方体、球体、柱体和椎体等是研究三维造型的基础（见图 3.44 和图 3.45）。

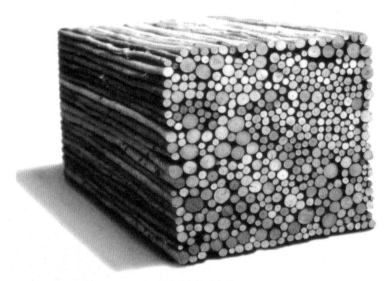

图 3.44　立方体

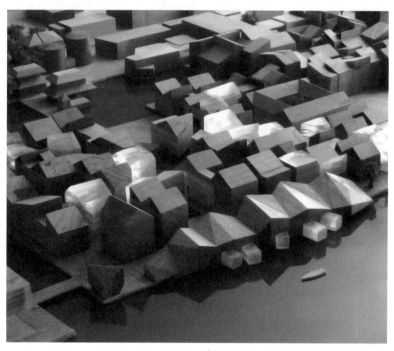

图 3.45　多面体

　　块材的主要特征是：块材本身是一个封闭的形态，不像线材和面材那么明锐、轻快易变化，而具有稳重、扎实、安定的实体感和重量感。块材最明显的变化就是体积上的变化，体量大而厚的体块能产生沉重、稳定的感觉，视觉冲击大；体量小而薄的块体能产生轻快、飘动的感觉，相对而言视觉冲击小。其次就是由于块材具有多面性，可以在每个不同的组成面上做不同的变化设计。

几何体有如下三种：

- 立方体——表现为稳定和实体感。
- 锥形体——表现为向上运动感。
- 球体——表现为扩张、向心和滚动感。

自由形体有如下两种：

- 直面形体——以水平和垂直面构造为主的形体。
- 曲面形体——以自由曲面包围的形体。

块状常见材料有泡沫塑料、木块、石膏块、油泥、粘土、石块、金属块、纸浆等。

"体"的设计赏析如图 3.46 ~ 图 3.48 所示。

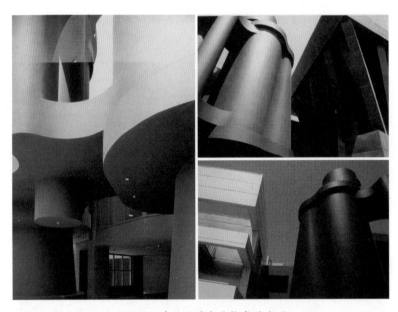

图 3.46　建筑设计中体构成的应用

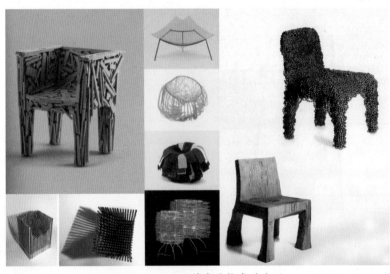

图 3.47　工业设计中体构成的应用

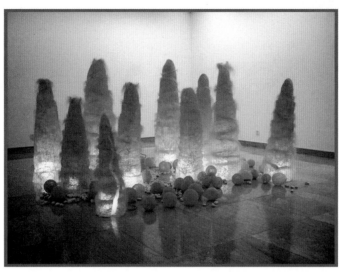

图 3.48　近似型的体构成应用（2007 年鲁迅美术学院染织专业优秀毕业设计作品）

课程作业图例如图 3.49 和图 3.50 所示。

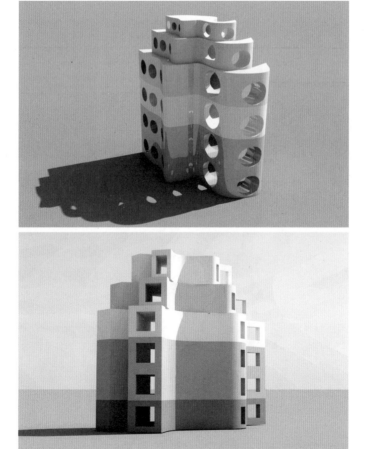

图 3.49　体块的外形设计

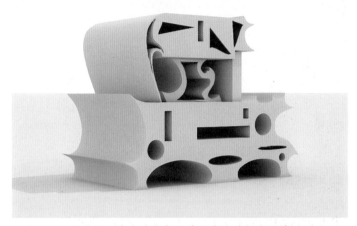

图 3.50　体块的镂空设计，体块的组合设计

　　感受材料的训练：通过对生活中各种材料的组织、排列、分割，体会点材、线材、面材、块材的构成美感，学会应用审美的眼光观察事物，发现事物中的构成形式。通过对材料的不断体验，快速提升创意设计的能力，如图 3.51 ～图 3.62 所示。

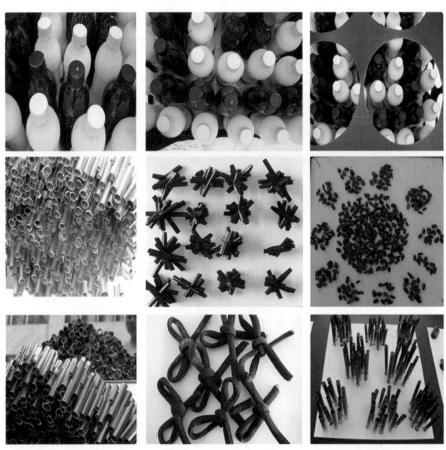

图 3.51　选用生活中的黑、白、灰色系的材料，组织构成练习

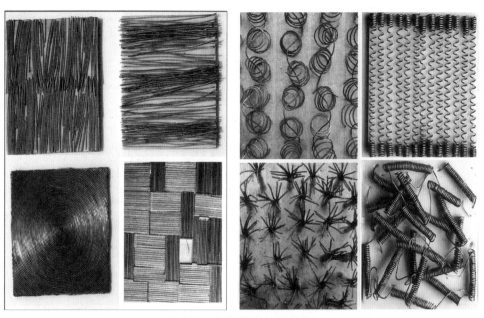

图 3.52　各种线材的平行排列

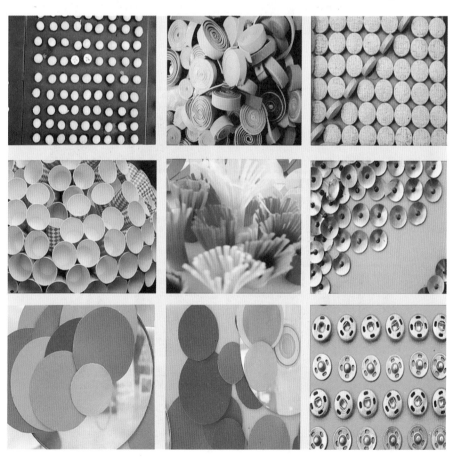

图 3.53　各种点材的疏密排列

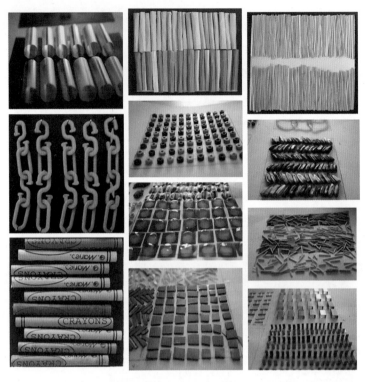

图 3.54　学生课程优秀习作（一）

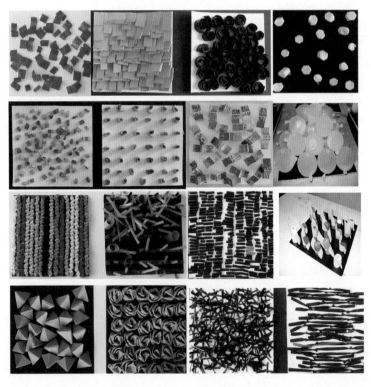

图 3.55　学生课程优秀习作（二）

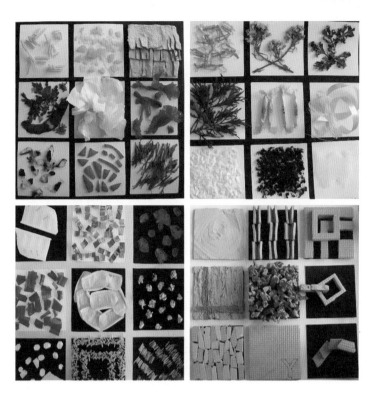

图 3.56　学生课程优秀习作（三）

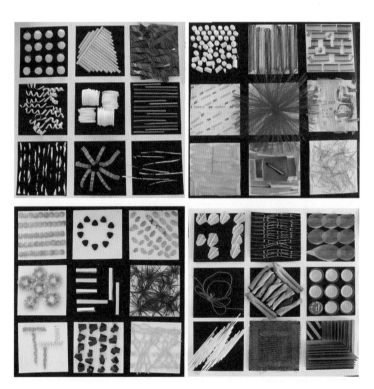

图 3.57　学生课程优秀习作（四）

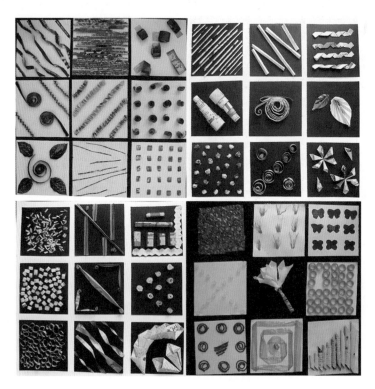

图 3.58 学生课程优秀习作（五）

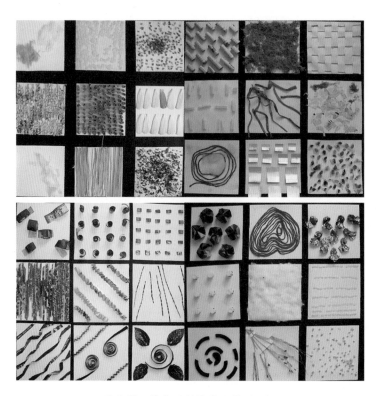

图 3.59 学生课程优秀习作（六）

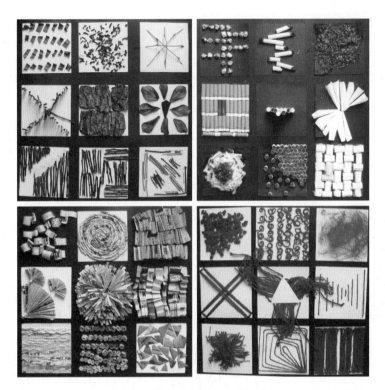

图 3.60　学生课程优秀习作（七）

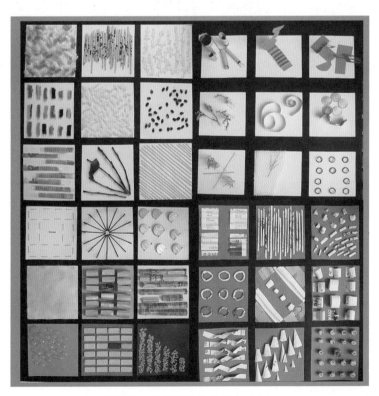

图 3.61　学生课程优秀习作（八）

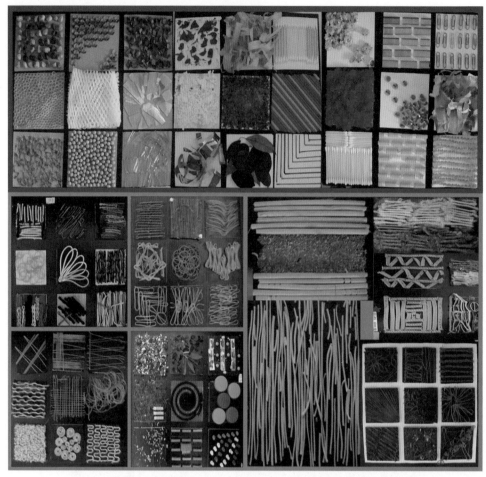

图 3.62 学生课程优秀习作（九）

3.1.3　材质肌理

在三维形态的造型中，材料与肌理的协调应用对于设计十分重要。各种材料的肌理、性能不同，在形体塑造时，怎样利用好材质肌理是设计师重点思考的问题。空间形态构成中材料的选择与应用一般有两种途径：一是先做出设计方案，在构思计划后去寻找符合造型要求的材料；另一种是先从材料入手，采取"相面法"审视材料，从材质本身得到灵感，根据材质的视觉、触觉属性寻求表达的内容，进而制定造型设计方案，最终加工成型。

常用的造型材料如下：

1. 纸类材料

纸是最方便、最常见的材料，如卡纸、铜版纸、包装纸、制盒纸板、KT板等。纸的质地温和、有丰富的表现力，它具有优异的定形性和可塑性，价格低廉，易于加工，工艺简单，是学习立体构成的理想材料。其基本造型方法主要有折曲、弯曲、切割、粘贴、插接、揉捏、着色等（见图3.63）。

图 3.63　纸材肌理在平面设计中的应用

2. 泡塑材料

泡塑是指泡沫和塑料，这都是构成练习中最易加工的材料。泡沫块最常用的造型手法是先用钢锯条、美工刀、钢丝锯将泡沫切割成许多大小不一、形状各异的体块，然后再重新组合成新的立体造型，最后用木锉修整细节。对各种塑料，如塑料瓶、塑料板、塑料管，主要是通过剪裁、插接、粘贴等方式，组合变化出不同的面立体、线立体和块立体的造型（见图 3.64）。

图 3.64　泡塑材料

3．布面材料

布面材料属于软性材质，可以构成多种多样的"软雕塑"造型。常用的方法有面料的外部改造和内部再造两种手法。面料的外部改造也称为面料的表面改造，它是在不破坏面料表面的情况下，通过改变面料原来平滑的形态特性，在外观上给人以崭新的视觉感受。主要手法有褶皱法、绗缝法、扎系法、包缠法等，造成织物面起伏的空间变化，使织物具有浮雕状和立体感，并具有强烈的触摸感，设计出二维半立体的装饰造型。面料的内部再造又称面料的破坏性设计，它主要是通过改变面料的纤维结构特征，使面料产生不完整的残缺美和自然朴素、空灵剔透的新的视觉效果。常采用剪切、撕扯、镂空、抽纱、磨刮、烧花、烂花、褪色、磨毛、水洗等加工方法（见图3.65）。

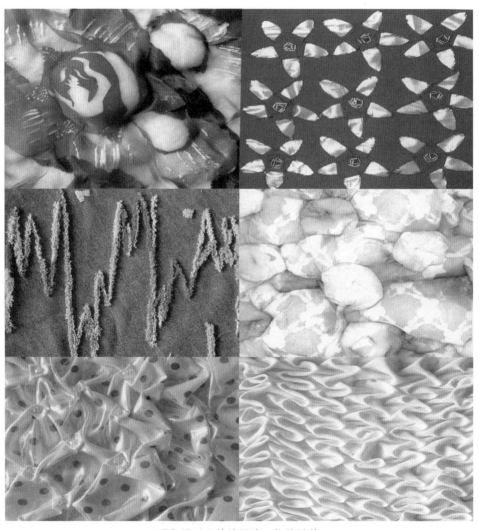

图 3.65　面料的褶皱、绗缝设计

4．绳线材料

各种线、绳、皮条、带、装潢花边是一种纤维感强的造型材料。造型时主要应用钩、织、编、结等手法，造成凹凸、交织、渐变、对照的视觉效果。各种线绳的造型手法一般有抽纱、

编织、系结、缠绕、捆绑等，有中国特色的盘扣和中国结就是以线的缠绕方式而设计的（见图 3.66）。

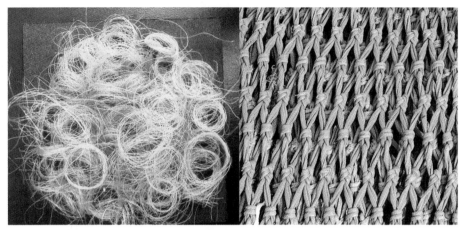

图 3.66　线最常见的设计手法就是编织

5. 竹木材料

竹、木、藤属于天然材料，有温和轻便、易于加工、既有硬性、也有柔性、拉伸强度大、外表美观等优点。但由于竹、木是有机体，会扭曲、胀裂、变形，因此加工时要注意适应材料的特性，可上蜡或油漆以防腐蚀。竹木材料的加工手法有锯割、刨削、雕刻、弯曲、结合等（见图 3.67）。

图 3.67　天然的木材

6. 金属材料

金属材料有较强的抗腐蚀性，易于长期保存。金属有光泽、有磁性、有韧性，造型的手法变化丰富，也精致美观，有较强的视觉感。金属的种类很多，但在构成中常以钢、铁、铜、铝、铅为主，利用线、棒、条、管、板、片等形状设计造型。加工的工艺基本上有 5

种：切割、弯曲、打造、组接、抛光。但是由于教学场地狭窄和加工工具缺乏，作品尺寸一般不宜过大，追求小巧精致，如同雕塑的小样（见图 3.68）。

图 3.68　金属材料

7．废旧材料

废旧材料是指没有太大实用性的工业产品中的各种"垃圾"，如包装盒袋、各种瓶罐、竹、木、碎布、断绳、碎玻璃、塑料片、纸屑、边角料、废五金材料、废机器零件等。这些东西没有实用价值不等于没有审美价值，很多废旧材料通过再设计能够变为既有实用价值又有审美价值的形态。各种垃圾的形态结构、材质肌理都能触发我们创作的动机和灵感，对材料进行组合、分解、改良、装饰，以全新的视觉效果呈现出来成为作品。一般废旧的材料都具有不完整性、粗糙性、破碎性、老旧性等不美的特征，使用材料时需扬长避短，开动脑筋变废为宝（见图 3.69）。

图 3.69　废旧材料

在选择材料时要把握几个原则:

（1）材料的协调性。在空间形态构成中，材料之间搭配的协调性非常重要，材料各有特色，综合使用时应考虑将具有共性特征的材料放置在一起设计。

（2）材料的次序性。使所用的材料需按一定次序和主从关系构建形态，每个材料在造型设计中所扮演的角色要明确，使用的分量要适中才能有视觉美感。

（3）材料的对比性。每个材料都有不同的质感、色彩和形状，如何把握和应用材料性能的对比塑造形体是选择材料、加工肌理的重点。

（4）材料加工的精细性。材料无好坏、美丑之分，加工的精细程度也是关系造型设计的成败因素，再优秀的设计如果加工粗糙，也会黯然失色，精细的加工能够使形态构成事半功倍。

肌理是指物体表面的组织纹理结构，即各种纵横交错、高低不平、粗糙平滑的纹理变化，是表达人对设计物表面纹理特征的感受。一般来说，肌理与质感含义相近，对设计的形式因素来说，当肌理与质感相联系时，它一方面是作为材料的表现形式而被人们所感受，另一方面则体现在通过先进的工艺手法，创造新的肌理形态，不同的材质，不同的工艺手法可以产生各种不同的肌理效果，并能创造出丰富的外在造型形式（见图 3.70 ~ 图 3.72）。

造型中的肌理形成有天然属性的本质肌理，如木、石就是没有加工所形成的肌理。也有人为加工的肌理，即原有材料的表面经过加工改造，与原来触觉不一样的一种肌理形式，如雕刻、压揉、打磨等工艺是处理表面常用的手法。肌理作为视觉艺术的一种基础语言，同色彩、线条一样具有造型和表达情感的功能。任何材料表面都有其特定的肌理形态，不同的肌理具有不同的审美品质和个性，会在人的心理产生不同的感受。材料因肌理不同，可以产生决然不同的心理感受，如石材总会给人朴实、粗犷、自然、浑厚、静谧、沉稳的感受；木头、竹藤等传统的材料给人温馨、健康、典雅、古朴、细腻、轻巧的感受；玻璃、塑料等材料给人透明、整齐、光洁、锋利、轻盈、活泼、冰冷的感觉；钢筋和水泥给人现代、华丽、厚重、力量、科技、冷静的感受。

图 3.70　不同的材质有不同的肌理效果

图 3.71　不同的工艺手法能创造出丰富的外在造型形式

图 3.72　物体表面的肌理增强造型的层次感

　　肌理在空间形态构成中具有以下作用：

　　（1）肌理可以丰富造型，加强立体感和质感。比如一个简洁的造型，表面和侧面分别用不同的肌理来处理，就可以增强造型的立体感和层次感，避免了因造型简单而造成的单调和呆板的感觉。应用时需注意肌理与整体造型协调统一，以避免使用多种肌理而散乱和无序（见图 3.73 和图 3.74）。

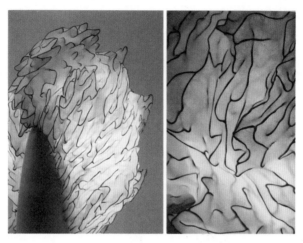

图 3.73　肌理光照下的层次感

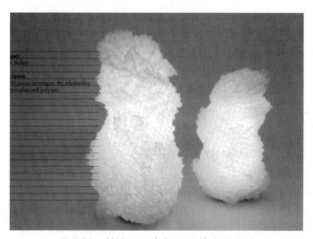

图 3.74　材质肌理在灯具设计上的应用

（2）肌理可以丰富立体形态的创意表达。不同的肌理会呈现不同的表情特征和心理情感，肌理的情感因素应配合造型、色彩、功能共同表达设计创意，肌理与造型、色彩之间的和谐统一是创作好的构成作品的保证（见图 3.75）。

图 3.75　肌理可以丰富立体形态的创意表达

（3）肌理本身的抽象性能够给人无限的遐想空间。有时尽管很难看出与生活实际相符的具体形象，但是却给我们带来了许多相关的视觉联想，似乎看到了生物进化的萌动、天体运动的轨迹，又似乎是细胞、海藻、星云、波光、森林、花朵在混沌状态中的忽隐忽现。这种特有的纹理美，更强调于精神世界的视觉形象化，在象征与联想中寻找一种潜意识的东西，从而达到"大象无形"、"物我两忘"的超然境界（见图3.76和图3.77）。

图 3.76　肌理中产生的意境联想

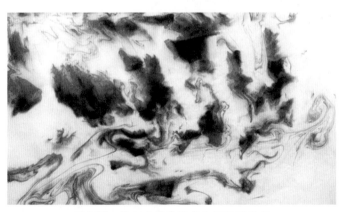

图 3.77　墨与水的渗透产生的肌理效果

　　材料以其固有的物理特性和感受特性影响着三维造型的整个过程和最后效果，是构成形态视觉美感的要素。而肌理又是材料的重要属性，具有很强的可塑性和丰富的视觉效果。因此，在三维造型中，材料和肌理的相互配合、综合考虑尤为重要。必须通过大量对材料和肌理的训练，加强对材料加工制作的能力和培养肌理的审美感觉。

　　练习

　　（1）将一次性茶杯重新赋予各种材质，体会各种肌理的视觉效果，并通过构成练习将素材的质感特性表现出来（见图 3.78）。

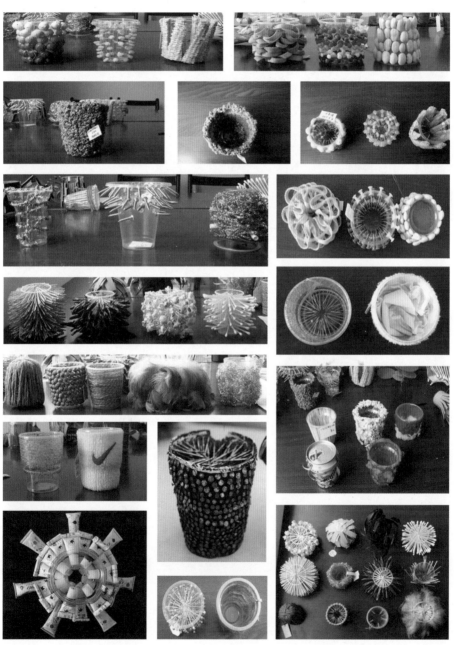

图 3.78　相同物体、赋予不同的材质肌理，产生不同的视觉感受

（2）通过折曲、弯曲、切割、粘贴、插接、揉捏、着色等造型手法，试验各种纸的肌理效果（见图 3.79）。

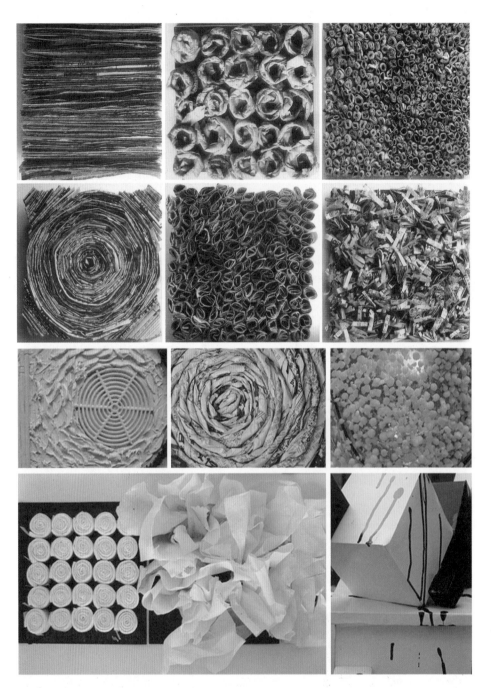

图 3.79　纸通过各种加工方式，产生的肌理效果

（3）面料的柔软性是其最大的特征，对其表面加工和布料纤维结构的再造产生丰富的肌理效果，给人以崭新的视觉感受（见图 3.80）。

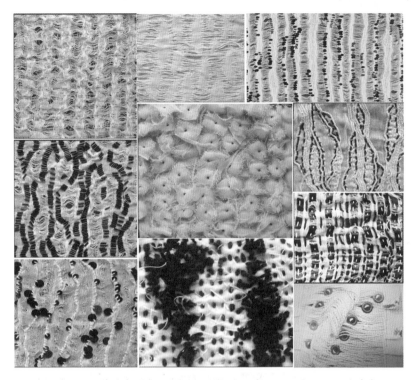

图 3.80　面料的表面加工和纤维结构的再造，可以体现肌理的美感

（4）色彩的肌理在于颜料调和过程中能产生很多意想不到的偶然特效，其次是配合光线能使色彩产生丰富的视觉感受（见图 3.81）。

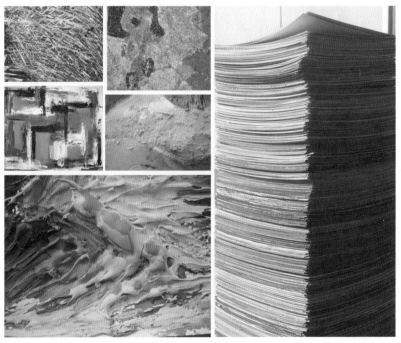

图 3.81　颜料的堆积而产生的肌理效果

3.1.4　形态光影

"阴晴显晦，昏旦含吐。千变万状，不可殚纪"出自白居易的《庐山草堂记》，这两句诗精确而生动地描绘出了光的不可预测和无穷变化，有了光，就有了影，有了大气，使光影有了更为细腻的变化。自然界有了光，则犀利辉煌；有了影，则厚重通灵。

光是人们生活中最重要的因素之一，是活力和生命的象征，同时也是最具偶然性和变化性的艺术手段。光影在绘画、建筑、摄影、艺术设计中是重要的设计元素。光影在空间中的视觉效果也是丰富而复杂，会随着时空转换、光线强弱、物质的变化而变化。光影构成是空间构成中十分出彩的一个组成部分，在学习构成时，不能孤立地看待形态，必须把光影和形态一起设计，共同构思。

1. 光与形态

由于光线具有方向性和折射性，因此造成物体表面丰富的明暗变化，物体表面在受到光线照射时会形成光亮部分、背光部分和反光部分，使物体的形状轮廓呈现立体感，凸显物体结构转折的关键部位，加强和突出形态的特征，增加形态的审美感觉。特别是逆光下的物体，物体的轮廓更加清晰、鲜明，省去中间细节，纯化造型。光线带来的明暗变化会使形态的质感有凸凹效果，从而体现形态的质感和肌理美，如图 3.82 ~ 图 3.85 所示。

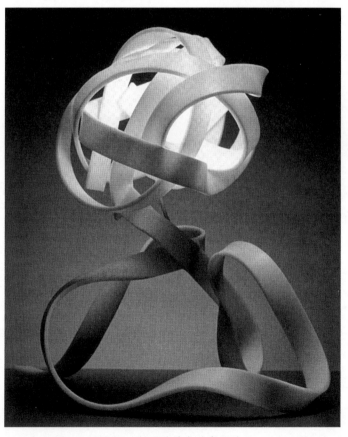

图 3.82　灯具设计中的光影效果

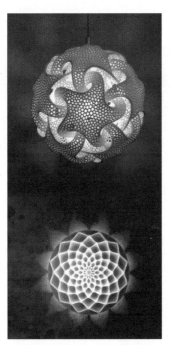

图 3.83　镂空设计突出了产品的光影效果

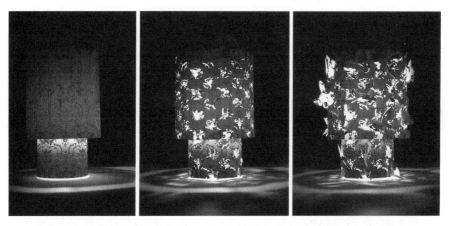

图 3.84　光影是产品设计要素之一

图 3.85　在光线照射下，物体的体态更简洁、清晰

课程作业图例如图 3.86 ~ 图 3.90 所示。

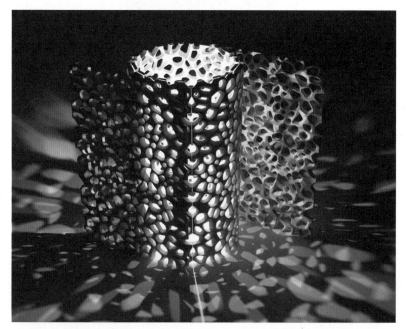

图 3.86　通过光照强化形态的细节，增强了造型的通透感

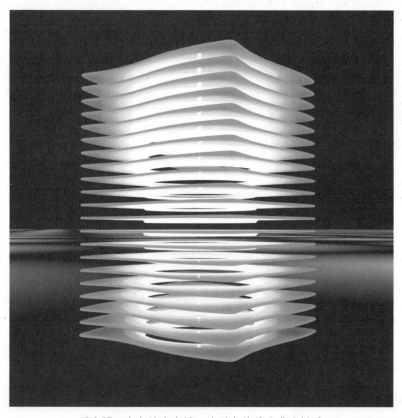

图 3.87　内部设定光源，使形态的层面感更鲜明

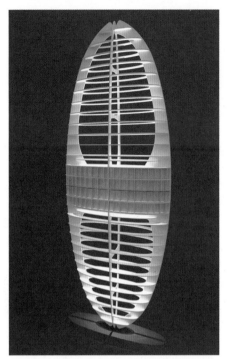

图 3.88　简单的造型通过光照可以赋予虚实相交的层次感

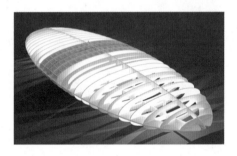

图 3.89　光影使简单的造型增加设计元素

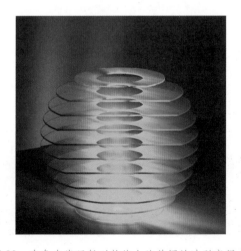

图 3.90　有色光线照射到物体上使单调的造型变得丰富

2. 光与阴影

影的造型是对形态特征最为简洁的概括和描述，单纯的黑白灰的对比，化繁为简的艺术形式，也是值得我们研究的。阴影会随着光的照射方式的不同产生各种各样的形状，而这些形态是对形态不同状态下最为概括的表达。阴影本身具有很强烈的装饰作用，阴影和它所投射的载体之间的"图-底"关系、"图-底"虚实相生、形式感的变化是设计的要点（见图 3.91 和图 3.92）。

图 3.91　阴影是事物特征最简洁的表达

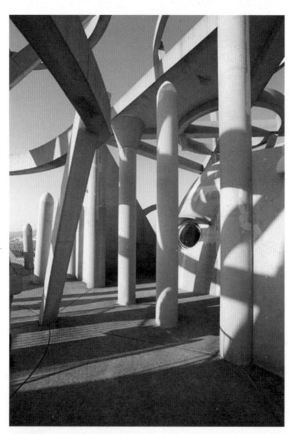

图 3.92　光对建筑物照射方式不同，产生不同阴影形状

课程作业图例如图 3.93 ~ 图 3.95 所示。

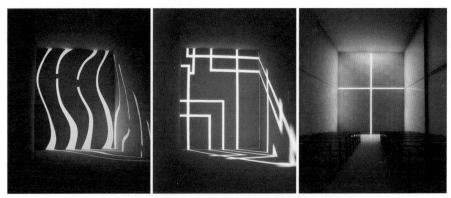

图 3.93　不同方向的光线照射，使原本的造型有了延伸

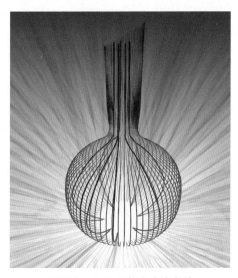

图 3.94　阴影与物体虚实相生

图 3.95　光线的折射、反射和物体自发光交融后产生的视觉效果

3. 光与意境

光是构成中表达形态意境的有利元素，光所带来的色、形、影的变化对烘托形态的意境和表达设计师的想法可以发挥十分重要的作用。意境是指物体与观赏者产生情景交融，使物体带着生命律动的韵味和无穷的诗意空间而产生艺术情趣。而意境的形成需要氛围，触发人对形态的各个因素丰富的艺术联想，光的应用就是要素之一，它给整体的氛围定调和调和。比如，强烈夺目的光线让人联想到温暖、活力、生命；幽幽的冷光则让人联想到阴暗、寒冷、沉闷；光线冷暖的变化也可以引导着观赏者的情绪。设计时往往将不同的光线和影像互相映衬、交织融合形成设计师所想表达的意境，如图 3.96 ~ 图 3.98 所示。

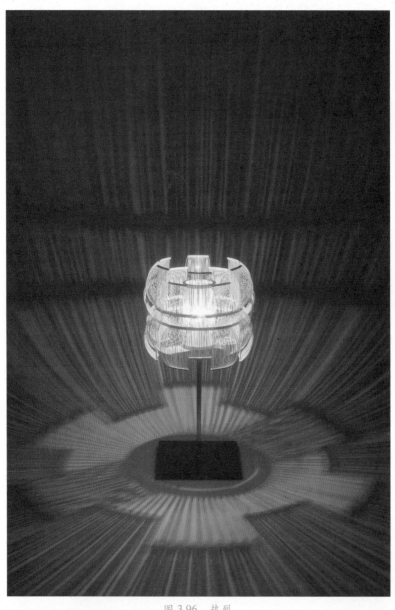

图 3.96　热烈

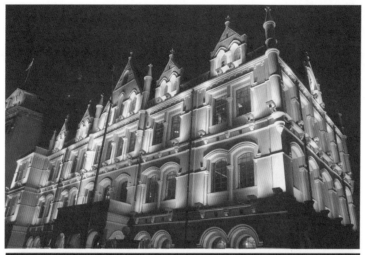

图 3.97　辉煌

图 3.98　阴暗、寒冷、沉闷

3.1.5 形态色彩

日本的小林秀雄在《近代绘画》中描写色彩时说："色彩是破碎的光……太阳的光与地球相撞破碎分散，因而使整个地球形成美丽的色彩。"

由构成后的色彩体系所引发的心理效应与联想，是我们学习形态色彩的意义。所有的形态都离不开色彩，色彩并不仅仅是一种表面的装饰，色彩可以赋予形态视觉上的美感，增强造型的视觉效果，而且不同的色彩带有不同的情感，可以传达不同信息。色彩是表达设计意图，增强心灵的感受，调节气氛和意境必不可少的因素。生活中我们会发现很多平凡无奇、造型普通的设计，加上绚烂的色彩，马上会使作品具有感染力（见图3.99）。在大型景观和建筑设计中，更是需要专业系统的色彩设计（见图3.100）。

在"色彩构成"课程中已经学习了相关的知识，掌握了色彩的科学规律和色彩搭配的原则。而立体造型中的色彩不同于绘画和平面中的色彩，在三维空间中，色彩会受到空间环境、光影效果、工艺技术、材质本身等多方面的制约影响。立体形态的色彩不再是物体单纯的固有色，而是受到环境因素影响，是物理和心理因素综合反映的视觉效果。物体本身的色彩关系和环境因素共同构成了空间形态的色彩。所以，在立体造型中色彩有着相应的审美感觉和独特的心理效应。训练时侧重于学生全面分析色彩在空间形态中的表达方式和设计手法。

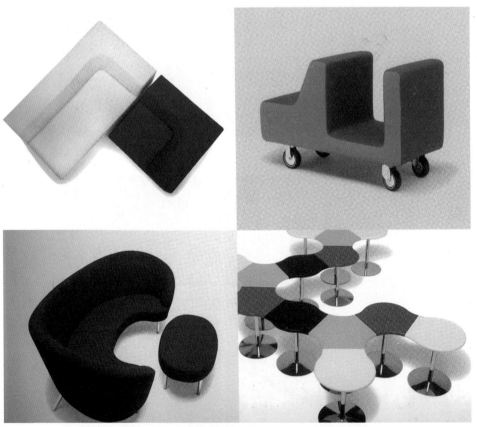

图 3.99　造型普通的设计，加上绚烂的色彩

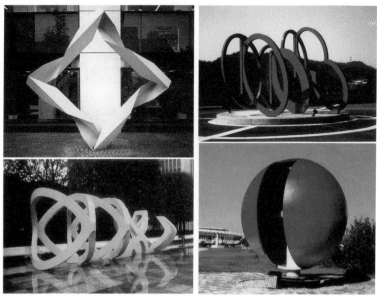

图 3.100　景观设计的色彩应用

1. 色彩的冷暖

色彩的冷暖涉及个人生理、心理以及固有经验等因素的制约,是一个相对感性的问题。色彩的冷暖是互为依存、互为衬托的两个方面。在造型中是通过它们之间的互相映衬和对比体现出来。在形态设计中,色彩的冷暖主要指色彩的色相变化而造成的人们心理感觉上的冷暖差别。常见的有以蓝色调为主的冷色调,给人寒冷清爽、锐利、理性、冷漠、规则的感觉;以红色调为主的暖色调,给人以热烈、激昂、温暖、自由、喜庆、跳跃的感觉。但具有相同固有色的立体物在不同颜色的光照下,会呈现不同的冷暖效果。

课程作业图例如图 3.101 ～图 3.105 所示。

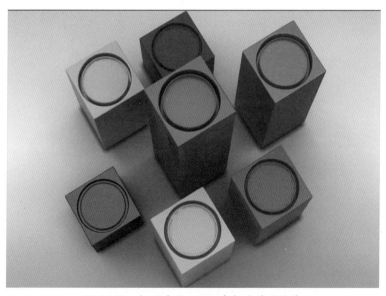

图 3.101　相同造型、不同色相的对比设计

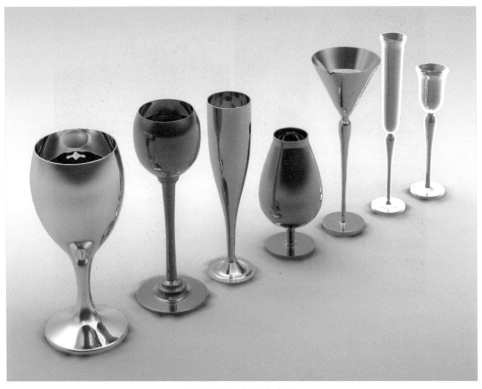

图 3.102　蓝绿冷色调

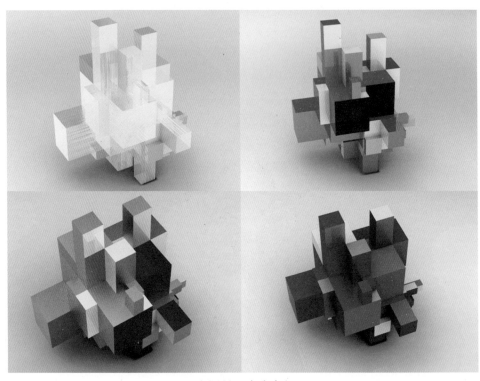

图 3.103　冷暖对比

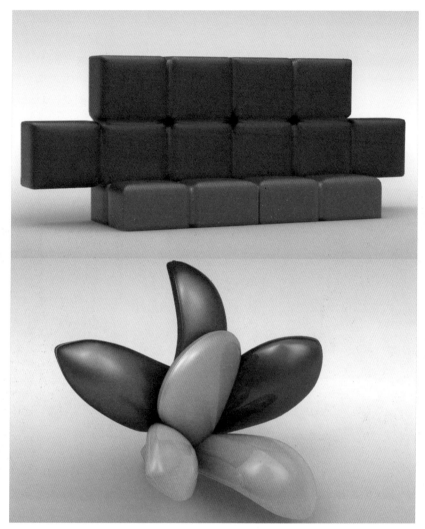

图 3.104　同类色搭配设计

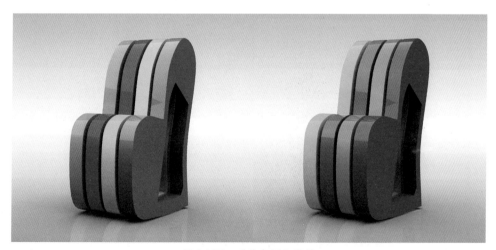

图 3.105　互补色搭配设计

2. 色彩与光

光创造了世界上姹紫嫣红的色彩，无光既无色。通过色彩理论我们知道，物体本身没有颜色，当光线照射到物体上时，物体吸收了部分色光，也反射了部分色光，反射出来的这部分色光就是人们视觉能够感知的"物体色"。光源色和物体自身的颜色这两个方面构成形态丰富的色彩，不同的光源色形态可以呈现出不同的色彩，物体的固有色和光源色的混合可以使形态色彩更加丰富多变，这是很多设计师应用色彩的要点。光线的强弱也会影响着物体色彩的饱和度和对比度，当光线强烈时，景物的色彩明度和对比度比较高；光线较弱时，景物色彩相对较暗，对比度较低（见图3.106）。

图 3.106　城市的色彩与光

课程作业图例如图 3.107 ～ 图 3.109 所示。

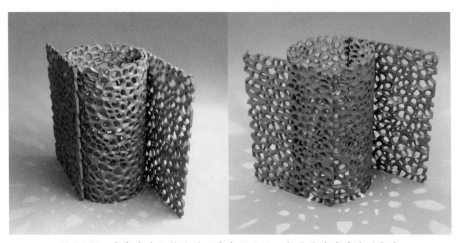

图 3.107　有色光线和物体的固有色混合后，物体能产生多变的颜色

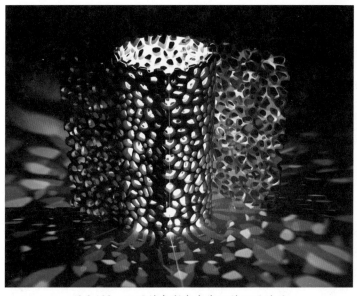

图 3.108　不同的色彩在光线下的不同效果

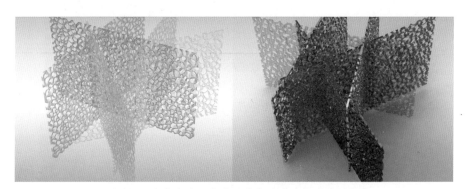

图 3.109　有色光线和物体固有色混合产生多变的颜色

3.1.6　形态量感

　　空间形态构成中的量感，从物理层面上可以理解为体积感、容量感、重量感、范围感、数量感、界限感、力度感等。是视觉或触觉对各种物体的规模、程度、速度等方面的感觉，对于物体的大小、多少、长短、粗细、方圆、厚薄、轻重、快慢、松紧等量态的感性认识。它是形态设计中造型法则和构思过程中非常重要的因素，可以说造型艺术中的形式感很多与量感因素是密切相关的，疏密、对称、均衡或偏斜序列的设计，很大程度上来源于作者和观众视觉及心理的量态感性经验，需要各种要素"量力而行"。

　　不同的物理量感是可以产生不同的心理感受的，这正是形态构成研究的要点。比如，表面光滑、轮廓圆润的物体有轻逸、单薄的视觉效果；而表面粗糙、轮廓棱角分明的物体有凝重、厚实的视觉效果；形体较大的物体给人强壮有力的感觉，体积小的形体产生轻巧秀丽的感觉；柔和的有机形态给人温柔、亲和、舒适的感觉，刚硬的无机形态给人理性、冷静、强硬的感觉；倾斜、旋转的物体有运动感，而平稳、敦实的物体有重量感等。

由此可见，量是可以决定形体的艺术感染力，也是影响人心理的最重要要素，它对形态与人的交流起着重要的作用。运用量的对比关系，可以构成多样变化和统一稳定的效果，如图 3.110 ~ 图 3.116 所示。

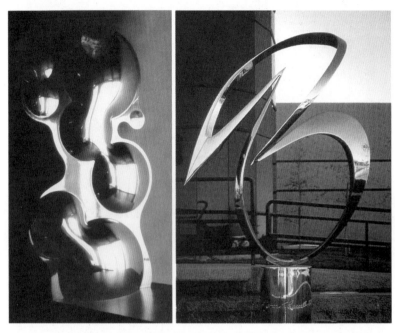

图 3.110　轻逸与单薄

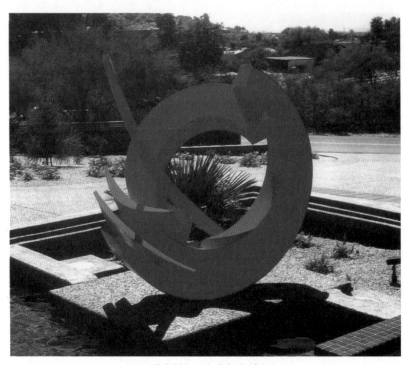

图 3.111　运动与和谐

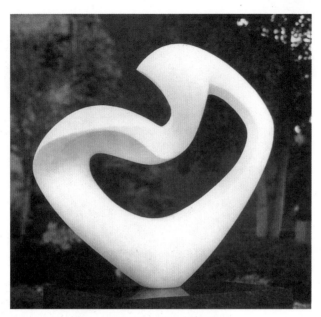

图 3.112　温和与舒适

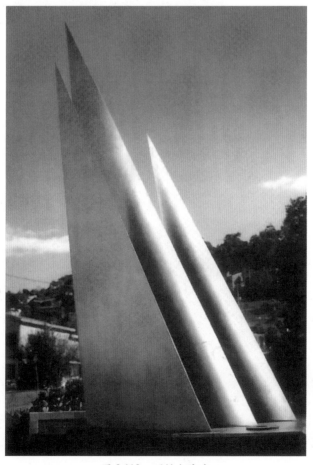

图 3.113　理性与向上

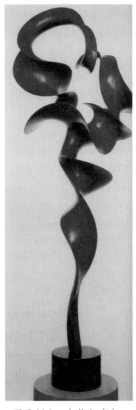

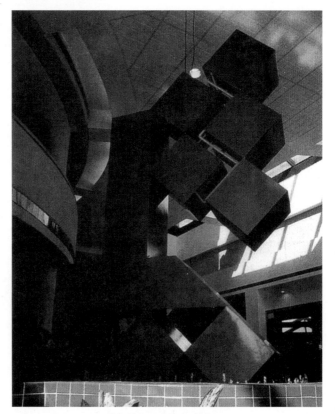

图 3.114　生长与有机　　　　　　　　　图 3.115　刚强与有力

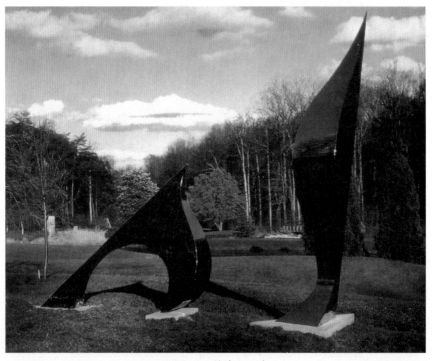

图 3.116　韵律与现代

课程作业图例如图 3.117 ～图 3.119 所示。

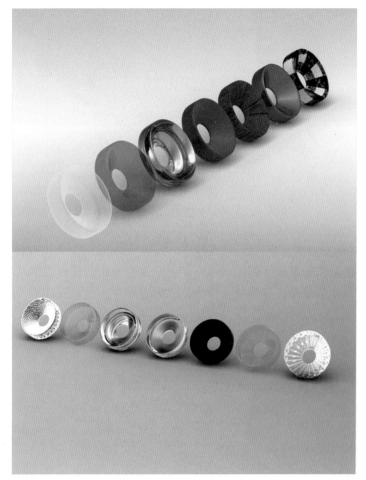

图 3.117　同一造型，不同的重量感

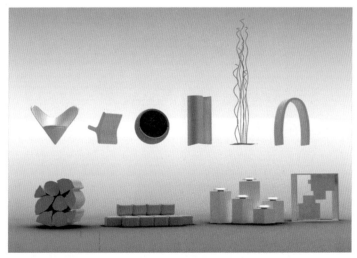

图 3.118　相同材质、不同造型，不同的重量感

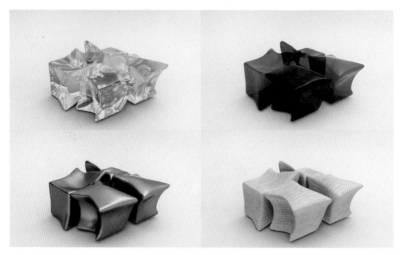

图 3.119　相同造型，赋予不同的材质和肌理，能产生不同的重量感和视觉感受

3.2　形态设计的手法

3.2.1　镂空

镂空即透雕，是一种雕刻技术，外面看起来是完整的图案，但里面是空的或者里面又镶嵌小的镂空物件，产生虚拟平面或虚拟立体的造型方法。镂空法可以打破整体的沉闷感，犹如在封闭的屋子里开启窗户，具有通灵剔透的效果。主要手法是在材料上采用雕刻装饰性的图案（见图 3.120 ~ 图 3.122）。

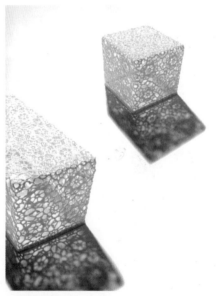

图 3.120　镂空的应用使简单造型变为精致

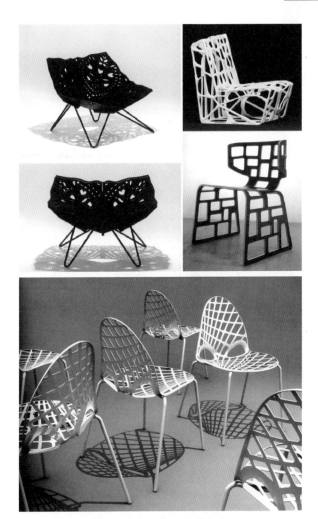

图 3.121　镂空在产品设计中的应用

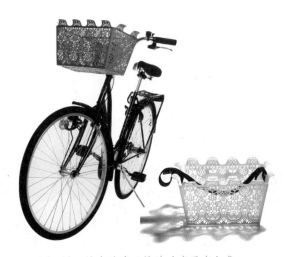

图 3.122　镂空使产品快速改变固有印象

课程作业图例如图 3.123 和图 3.124 所示。

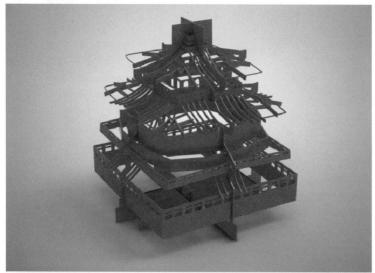

图 3.123　计算机制作三维镂空的造型设计

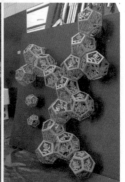

图 3.124　手工制作的镂空"福"字造型

3.2.2　纺织

使条状物互相交错或钩连而组织起来的一种造型手法。传统手工艺品用织、编、缝的方法把细长的东西（如苇子、柳条、薄木片或金属带）做成篮子或其他物件（如椅子垫、席子或小船的艺术或手艺）。这种工艺现在频繁地应用到现代设计中，新颖的材料，多样化的工艺使这个形态的设计手法不断变化、推陈出新，如图 3.125 ～图 3.127 所示。

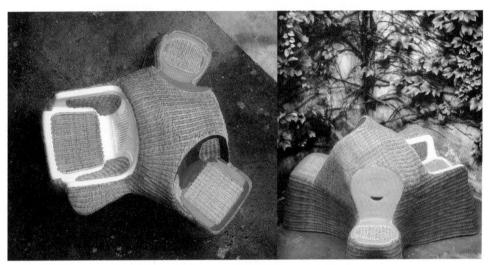

图 3.125　藤编座椅

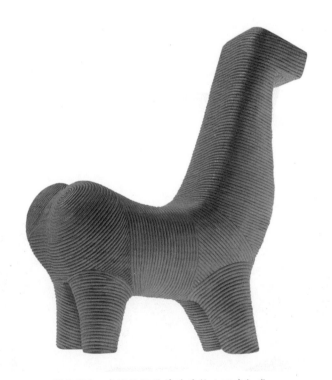

图 3.126　应用编织设计手法给人以亲切感

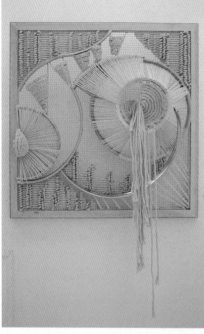
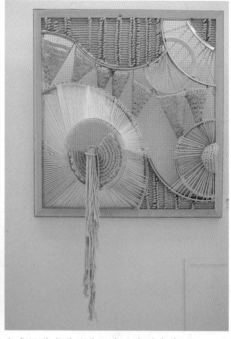

图 3.127　线编织的立体造型（2007 年鲁迅美术学院染织专业本科生作品）

3.2.3　变形

变形是指设计师按照自己的创作需要，有意改变客观对象的常态外貌，创造有强烈表现力的艺术形象的造型方法。常见的做法有改变比例，即拉长或缩短物体；夸张物体的特点，使其更加生动形象；拟人拟物，赋予物以人形，赋予人以物形；错位组合，改变正常位置重新组合；扭曲，使形体柔和富有动态；膨胀，表现内在的扩张，增强弹力和生命感；倾斜，产生不稳定的动感和趋向等。变形后的形态常常表现出旺盛的生长力和强烈的感染力与体量感，如图 3.128 ～图 3.130 所示。

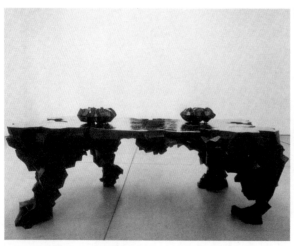
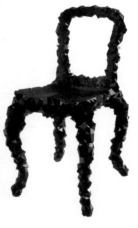

图 3.128　变形手法在家具设计中的应用

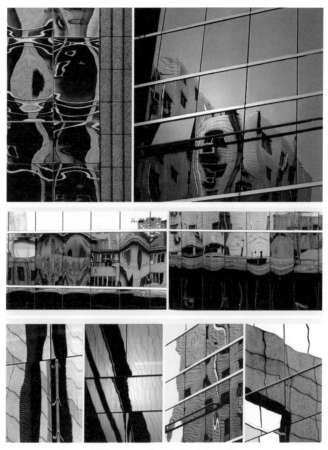

图 3.129　城市中变形的景象

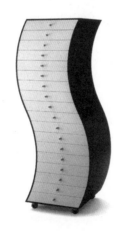
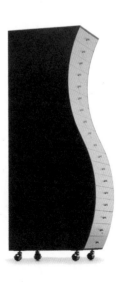

图 3.130　扭曲设计的家具

课程作业图例如图 3.131 和图 3.132 所示。

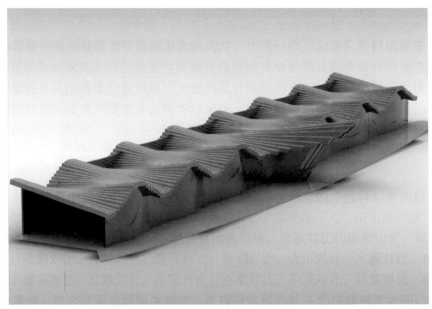

图 3.131　波浪扭曲造型手法使形体柔和，赋予动感

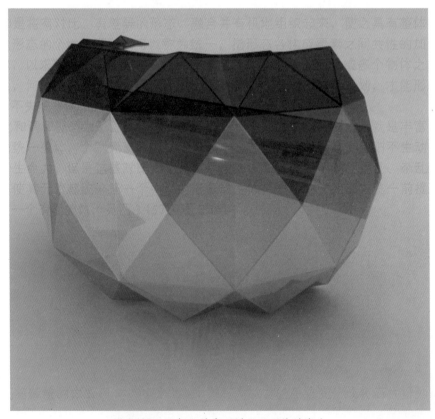

图 3.132　几何化的变形增强了形体的张力

3.2.4　解构

　　"解构"这个词，单从字面上理解，"解"字意为"解开、分解、拆卸"，"构"字则为"结构、构成"之意。两个字合在一起引申为："解开之后再构成"。*解构设计强调非理性元素，突出矛盾，经常采用先碎裂后重组来表现设计意图。有如下三大特点：

　　（1）拒绝"综合"，改向"分解"；

　　（2）从使用与形式的对立，转向两者的叠合或交叉；

　　（3）强调碎裂或叠合、组合，使分解的力量打破传统的界限，产生新的含义。

　　解构的设计手法是多元的，它要求逆向思维，将造型的各个元素进行拆分再组合，从而形成新的形态结构，如图 3.133 ～图 3.137 所示。

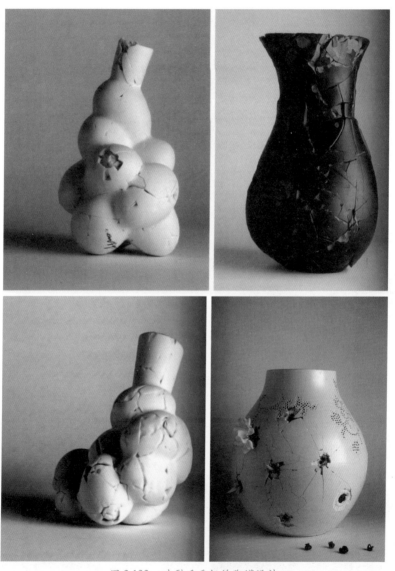

图 3.133　破裂后重组的陶罐设计

　　* 苏洁.后现代美学视野中解构主义时装 [J].纺织学报，20069，(11):118

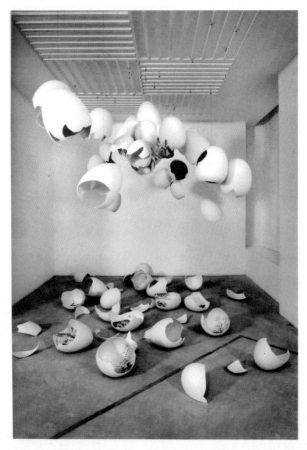

图 3.134　应用解构手法完成的装置艺术

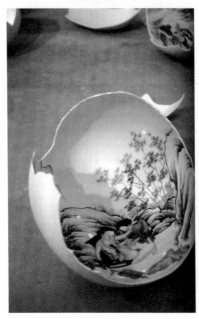
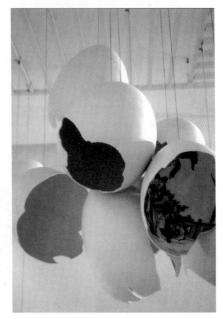

图 3.135　破裂中的图画

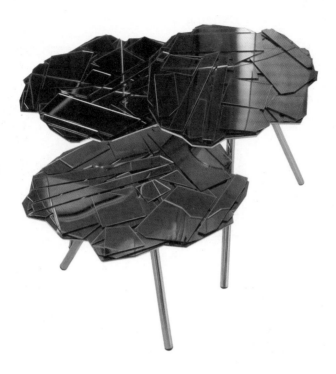

图 3.136 应用解构手法设计的桌子

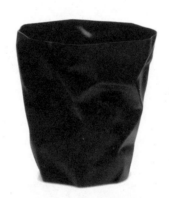

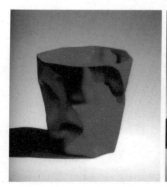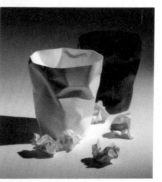

图 3.137 改变事物的原来面貌，完成的纸篓设计

课程作业图例如图 3.138 和图 3.139 所示。

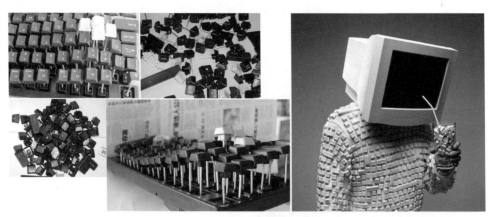

图 3.138 分解键盘，重新组合

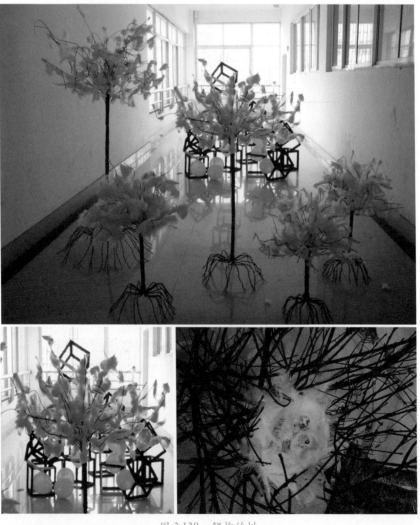

图 3.139 解构的树

　组合

　　组合和重建简单的形体，可以构成复杂的体形，组合的方式可以是重复、交替、近似、渐变、特异、对比等。组合体向四面八方伸展，需注意各个形体之间的均衡、纵横交错、虚实相生、对比统一。

　　组合设计的形式：一是将相同或相似的形态堆积重叠，这是非常自然、简洁的方式，具有朴素的美感。二是自由组合式，这是一种不规则的合成，可以产生丰富多变的效果，具有千姿百态的视觉美感，如图 3.140 ~ 图 3.142 所示。

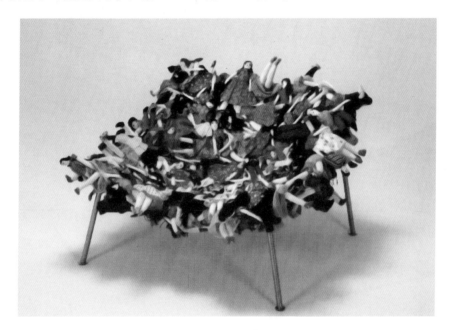

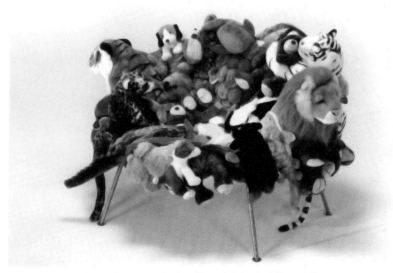

图 3.140　各种人物、动物组合的椅子设计

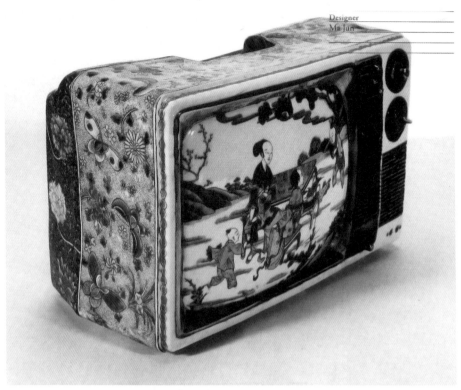

Designer
Ma Jun

图 3.141　现代造型与古典图案的组合设计

图 3.142　青花与现代器皿造型的结合设计

课程作业图例如图 3.143 和图 3.144 所示。

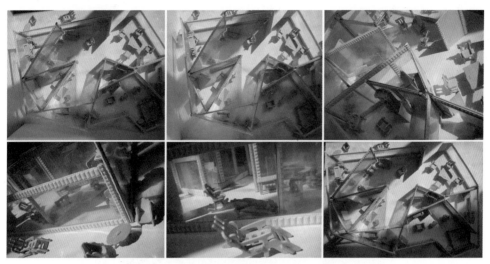

图 3.143　单元形体拼合成各式家具立体造型

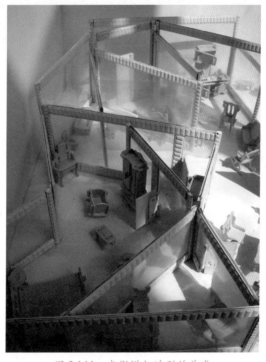

图 3.144　光影增加造型的美感

3.2.6　仿生

在艺术设计中，仿生设计是以自然界万事万物的形态为研究对象，有选择地在设计过程中应用生物的整体形态或某一部分特征进行模仿、变形、抽象的设计。生物形态主要是指生物体的外部形态，包括生物体的外貌形体特征和生物体内在的精神态势。特征

是事物可供识别的象征与标志，表现在形态上，一是组成事物的各种元素结构性质，如生物体各部分的形状、大小等；二是元素之间的构成关系，如生物体各部分之间的相对距离，所处角度，它们的位置关系、连接关系、比例关系、包含及半包含关系等。仿生设计是把自然形象的体量结构用于再创造，找出每个形象的原型特征，在设计中准确传达好生物形态的主要特点，对立体形态的创造有很大的启迪作用，如图 3.145 ～ 图 3.147 所示。

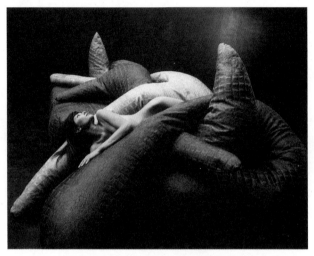

图 3.145　模仿鳄鱼的沙发设计

图 3.146　模仿人物造型的餐具设计

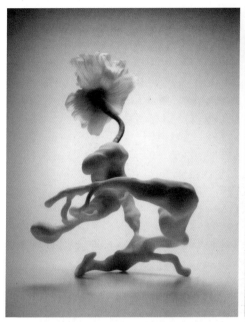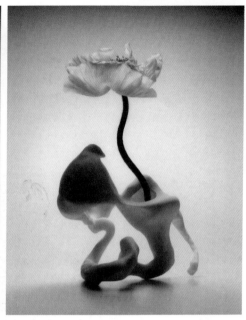

图 3.147　模仿植物的器皿设计

课程作业图例如图 3.148 和图 3.149 所示。

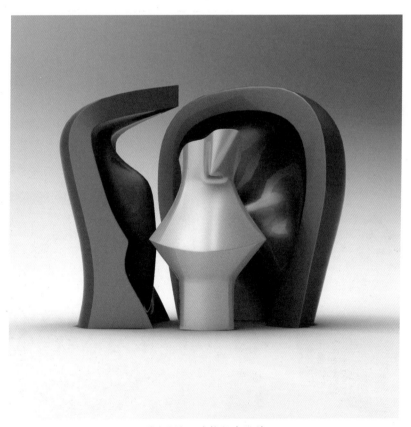

图 3.148　动物仿生设计

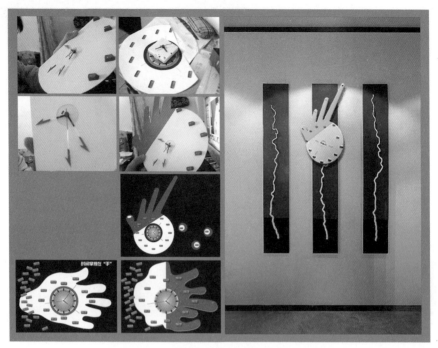

图 3.149　手形在钟表造型设计中的应用

3.2.7　装饰

　　装饰作为基于一种形式冲动的根本艺术活动，其特征是在于根据对称、均衡、节奏等形式原理赋予作品以抽象化、规则化的"形式美"，装饰形式具有美的效果的强调。实际上，装饰本身就是艺术，装饰性与艺术性是密不可分的一个整体。装饰注重外观的视觉形式的美感设计，有明显的人工美化的刻意匠心，如装饰性的色彩、装饰性的形象等，其形式和艺术语言有突出的表现意味。但是万事皆有度，装饰也是一样，如果太多则显得繁复累赘，形成视觉疲劳，适合的装饰对于形态起到画龙点睛的作用，如图 3.150 ~ 图 3.152 所示。

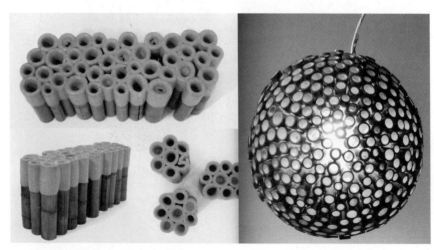

图 3.150　附加材料的装饰手法在灯具设计中的应用

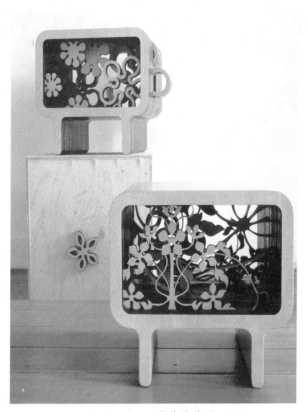

图 3.151　图案装饰造型

图 3.152　装饰图案在人体彩绘中的应用

课程作业图例如图 3.153 所示。

图 3.153 罐体赋予装饰性的色彩，再重复组合形成新的造型

3.2.8 错视

《汉语大词典》对"错"的解释为间杂、更迭、分开、叉开、转动、移动、错误等。《词海》对"错"的解释为杂错、交错、彼此不同。总之，"错"有变动，改变之意，意味着对原有事物状态打破创新，从而呈现新的面貌，如图 3.154 所示。

图 3.154 错视的空间

　　错视不是指视觉上产生的错误感觉，而是产生触、味、听和心理的错觉。3D 电影能使观众从银幕上获得三维空间感的视觉影像，当人们戴着特制的眼镜看电影，有身临其境的感觉，这就是一种错觉的反映。在形态构成中，错视也可以发挥其魔幻般的艺术感染力，比如，利用光影、重叠、视点变动、空间进深、静止和运动等这些手段都能产生错视。错视体现在形象处于对比状态，事物中不同形象符号之间的冲突。错视在视觉上可以产生形体方向、位置的运动变化，在造型设计中，错视的目的不是杂乱形成错误，而是以对立统一的视觉效果为指导，只是设计师通过对比使形态特征更加强化，在统一中改变与创新视觉效果，它所带来的矛盾能吸引人的注意力，如图 3.155 和图 3.156 所示。

图 3.155　产品表面的错视处理

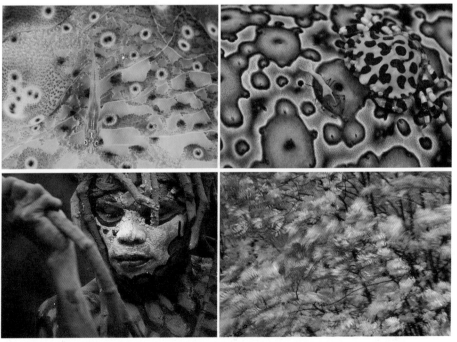

图 3.156　自然界中的错视

3.3 形态设计的法则

这一节就如何从整体上协调好形态的构成，创造一个"和谐"的空间形态设计，学习一些常用的形式法则。我们需要理解和灵活应用美感的形式规律或者叫做法则，因为这些规律都是从美感角度归纳而成的，成为设计的规范原则，我们必须活学活用，对于这些法则，我们既要有严谨态度去学习和应用，又不能被这些规律束缚了我们的想法，需要我们在变化中应用，"从心所欲，不逾矩"。

3.3.1 对比与调和

对比就是将两个或多个形态放置在一起作比较，使形态的个性得到更加鲜明和突出的表现。如：中国画素有"密不透风，疏可跑马"、"淡无浓不立，浓无淡不显"的原理，这些形态之间相互对映，彼此显明，就是对比的作用。形态对比的因素很多：黑白对比、曲直对比、动静对比、冷暖对比、隐现对比、厚薄对比、大小对比、方圆对比、粗细对比、亮暗对比、虚实对比、红绿对比、肥瘦对比、刚柔对比、浓淡对比、轻重对比、缓急对比、横竖对比等等。对比又可以理解为变化，是指整体形态的各个构成要素之间，以对照比较的方式各自展示、突出其个性特点，以"一石激起千层浪"的效果形成视觉上的张力和冲击力。

调和是将有对比、有差异的形态，融合并有机地组织起来，使之具有整体感，而又不失单独形态的个性。调和又可以称为统一，指形态各构成要素之间共性的加强及差异性的减弱，以求获得统一的美感。调和的原则就是在对立的两个或多个物体之间需确立主次关系，何为主、何为辅，在设计时必须做到心中有数，统筹规划，才能形成既有个性对比又不失统一调和的视觉效果。

对比和调和都是为了达到视觉和心理和谐状态的方式。事物本来就是丰富多彩和富有变化的统一整体，个别元素的多样化可以丰富造型设计，没有变化则不生动、单调乏味和缺少生命力，但是这些对比变化又必须达到调和统一，否则就混乱、杂乱无章、缺乏和谐。使其元素都统一于一个中心的形象或主体，一切的对比都在统一前提下进行，才能构成一个有机整体（见图 3.157 ~ 图 3.161）。

图 3.157 自然界中的黑白对比

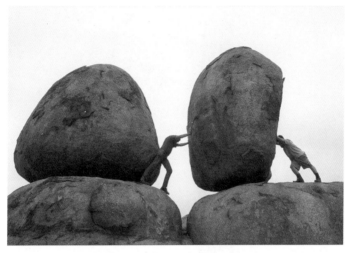

图 3.158　自然界中的体块对比

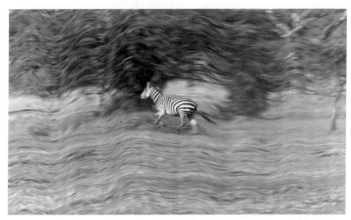

图 3.159　自然界中的动静对比

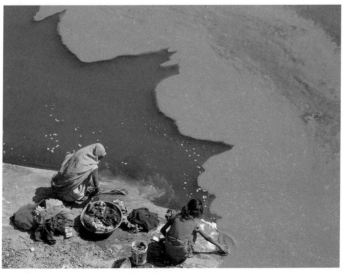

3.160　自然界中的互补色彩对比

图 3.161　建筑的高低对比

节奏与韵律

　　节奏本是指音乐中音响节拍轻重缓急的变化和重复。节奏起源于在自然界所产生的有愉悦的频率，如劳动时的号子、人的心律、呼吸声音的节拍等。节奏是艺术与设计中所包含的不同要素的有次序、有规律的变化，它既是艺术形式的组织力量，又是一种有条理的美。节奏这个具有时间感的用语，在形态设计上是指以同一视觉要素连续重复时所产生的运动感。

　　韵律原指音乐或诗歌的声韵和节奏。韵律是有变化的节奏，如果说节奏是一种秩序，带有明显的规律性，那韵律则变化更为丰富。节奏与韵律是密不可分的统一体，是创作美感的共同语言。

　　节奏与韵律是通过体量大小的区分、空间虚实的交替、构件排列的疏密、长短的变化、曲柔刚直的穿插等变化来实现的。具体手法如下：

　　（1）重复律：这是某一单元（或基本型）作有变化的重复，静态重复律有形相同、间距不同和形不同而间距相同两种基本形式，如二方连续、建筑的门窗等。

　　（2）渐变律：这是指单元基本形作有顺序的发展变化，如由小到大、由短到长、由远及近、由弱变强、由疏变密、由薄变厚等，在组织上做渐变规律的变化。如中国古塔

是建筑形式渐变的典型、古希腊柱头的渐变律。

（3）起伏律：这是相同或相近的单元基本形，作高低起伏、大小错落、强弱虚实有规律的变化。如"建筑是凝固的音乐"就是因为建筑群的高低起伏，体现节奏与韵律的美感形式，还有组合家具的大小错落的设计，有曲线起伏的花纹设计等。

（4）交错律：这是指单元基本形态作上下、左右、前后有规律的交错或旋转，使人产生生生不息，浑圆饱满但又有运动的韵律感，如中国的太极图、中国结、敦煌壁画艺术就是典型的交错律形式（见图 3.162 ~ 图 3.165）。

图 3.162　建筑中的重复律

图 3.163　高低错落的起伏律

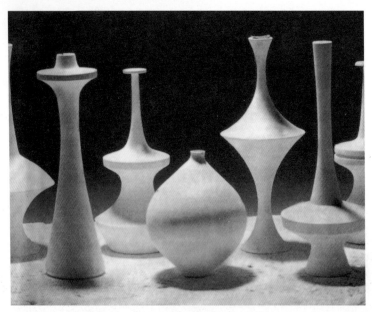

图 3.164　形状相似器皿的交错律

图 3.165　基本型的渐变律

3.3.3　对称与均衡

　　对称是指在中心点或中轴线两边的形相同，相同的形在方向和位置上发生变化，其形式可分为左右对称、上下对称和上下左右全对称三种，任何动物的身体结构就是对称造型。对称轴或对称点两侧形是等量的对应关系，具有安定、平稳、静止、大气、有条理的美感。对称一般是突出中心的设计，根据视觉习惯，如左右完全相同时，人的注意力就会在左右之间动荡，最后停在中间，因此对称很多时候就是强调中心部位。经典的对称设计如北京的故宫、四合院，一般的会场布置都使用对称设计，使身处的人群有安

定的心理和理性的感觉。

　　均衡是视觉轴线两边力量不均，互相较量和比较，而达到心理上的平衡感，是一种在运动变化中的积极平衡，比对称更灵活，更富变化。均衡的中心不像对称那样严谨，而是在不定和游离之中，追求无中心的形式下的整体美感。均衡法则的视觉中心并非一定在中间位置，就像杠杆的轴心一样，为了平衡两边的力量，随时会调整和变化，那么视觉中心两边力量的大小、轻重、对比处理得当就尤为重要，两边的力量需要相互呼应、相互牵制，取得平衡。打个形象的比喻，均衡就像"杆"中国传统的秤，小小秤砣就能"四两压千斤"。

　　对称与均衡是追求视觉平衡的不同方式，应随设计需要灵活把握，对称显得静止、大气、安定、严谨，但有时会显得呆滞不灵活；均衡显得运动、灵活、动感，但处理不好视觉心理中心，也会使人造成视觉上的不悦（见图 3.166 ~ 图 3.168）。

图 3.166　左右对称的广场设计，具有大气、庄严的美感

图 3.167　对称的地铁广场设计

图 3.168　两边的力量不均，但视觉上是平衡的

3.3.4　比例与尺度

圣·奥古斯丁说："美是各部分的适当比例，再加一种悦目的颜色。"比例是一个很古老的形式美法则，起源于古典建筑，如古希腊神庙的立柱。比例是理性的、具体的，比例中包含着数学的秩序，美的人体具有某种比例，在古代希腊就被发现并作为美的规范。西方的"数理逻辑派"认为几何关系是比例美的表现形式，探讨了几何形为什么会感到美的道理以及比例美在数值关系上的规律性。[†]比例美最典型的是"黄金律"矩形（长短比例为 1.618：1），黄金律矩形在很多艺术品中都得到应用，希腊雅典的帕撒神农庙就是一个很好的例子，《蒙娜丽莎》的脸也符合黄金矩形，《最后的晚餐》同样也应用了该比例布局。比例就是以精确数值来安排布置元素之间的大小、位置、长短的关系。

尺度没有精确的数值，是有一定的范围内的尺寸，重在把握形态之间的度，以人的视觉感受的合理性和审美性为原则。尺度的应用是感性的、抽象的，比较灵活，不涉及具体尺寸，完全凭主观的视觉感受来把握。设计中有一些常规尺度，如建筑设计中民宅的层高不低于 2.7m 为宜，否则会有压抑感；建筑物内部走廊宽度不能小于 1m，以便两人相对时行动方便。产品设计中椅面高度在 45cm 左右，取决于人的膝弯的平均高度；沙发是人放松时使用的，表面可降低 30cm 左右。这些常规的设计尺寸只能适用一定的范围，在实物设计时可根据功能和形式美的关系调整和变化。现代设计中就有打破常规尺度而设计的，追求特殊的、夺人眼目的视觉效果。比例严谨而精确是人们约定俗成的美的尺寸，尺度灵活变化，在视觉和心理上以美感追求形式（见图 3.169 ~ 图 3.172）。

　　[†]　托伯特.哈姆林 [美] 建筑形式美的原则，第 55 页.邹德侬译.北京：中国建筑工业出版社,1982 年.

图 3.169　夸张的比例尺度在摄影中的应用

图 3.170　强烈的大小比例对比

图 3.171　自然界中，尺度的对比变化

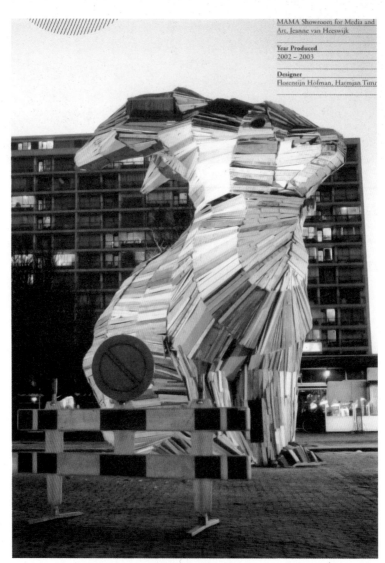

图 3.172　打破常规尺度而设计的城市雕塑

第 4 章

向大师学习

本章主要通过"精读"的方式，深入学习大师设计的空间形态，从实践案例触发设计思维，提高自我眼界而"知"，注重实践应用而"行"。重点是通过形态的创新性、形式美感、视觉语言、设计表达等设计要素来分析和学习这些设计作品是如何应用和把握空间构成的。

4.1　哈迪德与动态构成

解构主义大师、未来派建筑大师——扎哈·哈迪德（Zaha Hadid）是形式主义的大师，是世界唯一获得建筑界诺贝尔奖的女建筑师。以其激进的设计风格和超现实主义的手法，不断探索独特的空间表达方法和形态语言，极大地推动了建筑设计多元化的发展。随机、流动、透明、倾斜、非标准、不规则是她设计语言的特色，在"动态构成"中表现非线性流体式的整体设计。

扎哈·哈迪德的设计颠覆了建筑学常规的表现模式，是将马列维奇（Kazimir Malevich）绘画中至上主义（Suprematist）的抽象概念和构成主义（Constructivism）两种对立的表现语言融入到建筑造型中，这些抽象的语言正是她探索建筑动态设计的原发点。哈迪德认为新时代的建筑创作重心是对空间的创造。她说："如果人们在建筑中能够感受到空间的存在，如果人们在运动中能够体验到空间的变化，如果空间中的光能够与人们的活动相互呼应，那么建筑便获得了真正的能量。"*

4.1.1　灵动的瞬间形态

"我自己也不晓得下一个建筑物将会是什么样子，我不断尝试各种媒体的变数，在每一次的设计里，重新发明每一件事物。建筑设计如同艺术创作，你不知道什么是可能，直到你实际着手进行。当你调动一组几何图形时，你便可以感受到一个建筑物已开始移动了。"

——扎哈·哈迪德

在扎哈·哈迪德的设计中，传统几何概念不再是建筑空间设计的主导方向，形态以一种拓扑灵动的空间姿态来表现，是一种流动感、生长性的感性形态，空间形态不再规整、均质，呈现强烈的流动感和漂浮感，就像是怪异的流体形态被瞬间凝结，然后定格拓扑下来，表达一种凝固的动感。流体式的整体空间设计，让观众处于一种动态的感受之中，视点更加自由、多元和复杂，表达着无限的视觉张力。

例如，扎哈·哈迪德设计完成的维特拉消防站（Vitra Fire Station）是她的成名作，如图4.1所示。她应用了拼贴与破碎的手法，水平倾斜的组织空间结构，整座建筑仿佛是纸折艺术，墙面是自由、倾斜的几何面，屋顶跳动着或规则、或扭曲的曲线，外形上被夸张地强调的水平线条和向上突出的尖角，不稳定的变化动感和结构的分解势态充满了建筑的每一个角落。建筑物和地面若即若离、漂浮不定，扎哈·哈迪德说："整个建筑是处于不安状态下的凝固瞬间"，并将其称之为反映了速度、密度、力量、方向等动态特征的"建筑存在的新形式"。

*　LUIS ROJO DE CASTRO.Interview With Zaha Hadid Conversation 1995. EI Croquis 52+73[1].

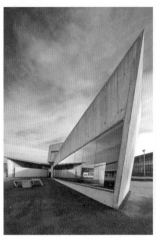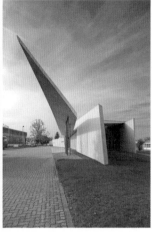

图 4.1 维特拉消防站（Vitra Fire Station）

再如，在迪拜舞蹈大厦（Dancing Towers）的设计中，利用了舞蹈动作的流动性的概念，将 3 座建筑楼体从地面蜿蜒向上，到高空相互交织，创造出流体动态美感，3 个形态具有相似的曲线造型，在激变与扭曲中融合成为一个刚柔并济的灵动整体（见图 4.2）。

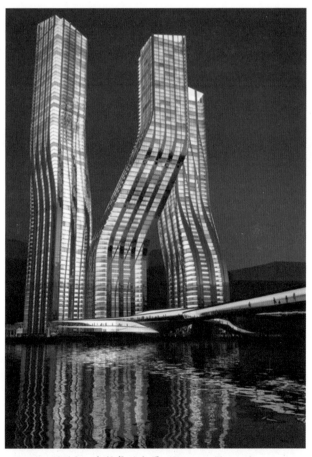

图 4.2 迪拜舞蹈大厦（Dancing Towers）

随着"哈迪德式"的镜头，形态被推移、摇动、拉大、缩小、特写、弯曲、剪裁、加速、减速而不断地发生变化，建筑与场景形成开放、动态的空间布局，她设计的建筑就是一部动感的"视觉电影"。

传统空间界面是以内置物为依据，有上下、左右、前后6个面，面与面之间有明确的功能界限。而在哈迪德的设计中呈现垂直与水平面运动转换的状态，构成面沿曲线多角度的延伸和扩展，线性体系被非线性体系所代替，模糊了室内外的限定关系，消解了面与面之间的分隔界限，使之融为一体，打破了传统意义上的6面围合的建筑空间。建筑的结构元素常以翻转、坡道、螺旋的方式出现，独特的曲线设计将室内外柔和、平滑地转换，使建筑、地基、环境相互依托，共同构成和谐的有机整体。自由转换的界面不再受传统梁柱体系的限制，变得更加自由和反重力，空间形态具有漂移的视觉动态。这种空间表达的自由度和随意性是对过于理性化、标准化和模式化的现代主义建筑空间的重大突破。

例如，扎哈•哈迪德的 Nuragic 当代艺术博物馆中，用表现主义的手法来塑造大尺度的空间体量，建筑物表现出多样化、非固化、抽象化和概念化的特点，观众的视线随着动感的"表皮"流畅地移动，甚至给人无体量感、非物质性的错觉。她曾多次描述："其建筑物中'漂浮'的部分像行星一样悬浮着……"。要将"漂浮"的结构付诸实现，就是要消解空间界面，以动态的反思规划整个设计（见图4.3）。

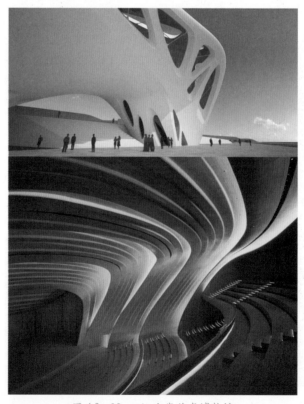

图 4.3　Nuragic 当代艺术博物馆

4.1.3 　*流动的透明空间*

　　表达一种"不动之动"的态势，在运动中体验到空间的丰富变化，这是扎哈·哈迪德设计很重要的一个特点，流动的透明空间，开放、随机而自由。

　　扎哈·哈迪德的建筑是一种流体式的透明造型设计，改变了传统建筑理性的实体设计。她的很多建筑像液体自由流动的瞬间冻结，而边界、房间、门窗等结构好像是液体流动时随意形成的自由、不规则的透明几何体。扎哈·哈迪德首先是通过对建筑结构的组织方式进行透明性的设计，使彼此之间没有视觉障碍而得到贯通，人们置于建筑之中可以同时感受不同的位置、不同功能的空间，水平方向和垂直方向深度空间与浅度空间连续作用，从而实现了空间的透明性。而透明性的空间本身具有视觉上流动的潜质，并通过开放性的交通体系，使人们可以亲身体验这种更自由、更宽广的空间秩序。传统标准化、封闭式的建筑在她的设计面前显得毫无生趣，比例、尺度、对称的形式完全没有踪迹，更多的是曲面的延伸度和方向感的设计，流畅而漂浮的线条，饱满而连续的几何结构，给人强烈的视觉冲击和旺盛的生命力。

　　例如，她设计的迪拜前卫博物馆像一个科幻世界里的变形虫，被称为"沙漠中的艺术"。在那些看似"静止的"形态中表现潜在的物质运动变化，空间不再是简单的平面升起，不再是相同平面的重复构成，整体空间采用追逐的波形设计，产生有节奏的动感，轻巧而大气。外观墙体采用曲面围绕与地基融为一体，透明、不规则的网状的玻璃窗结构和几何化的窗户，顺着建筑的运动态势而疏密变化，表现出旺盛的生长力和强烈的体量感。内部结构的线条设计也是几何化的长弧线，它的运动也是连续的、永恒的、无限的（见图 4.4）。

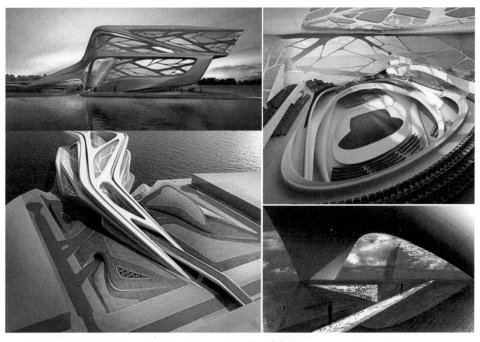

图 4.4　迪拜前卫博物馆

课程作业图例如图 4.5 ~ 图 4.8 所示。

图 4.5　流体式空间设计

图 4.6　透明空间设计

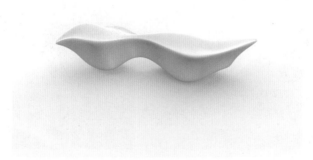

图 4.7　在造型中消解的界面，给人以非固化、流动感

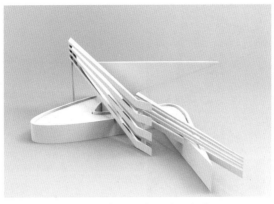

图4.8 潜在运动变化的形态练习

4.2 贝聿铭与几何构成

贝聿铭是享誉海内外的著名华裔建筑大师，作为最后一个现代主义建筑大师，他被人描述成一个注重抽象形式的建筑师、极其理想化的建筑艺术家，更是现代主义的泰斗。他善于应用几何化的造型，把古代传统的艺术和现代理性思维相融合，喜好用石材、混凝土、玻璃和钢等材料创造出自己独特的建筑设计风格。贝聿铭被称为"美国历史上前所未有的最优秀的建筑家"。1983年，他获得了建筑界的"诺贝尔奖"——普里茨克建筑奖。

4.2.1 理性的几何化造型

"工业发展中出现的建筑有两种表现形式，浪漫主义和机械主义。前者是倾向于过去的，后者是倾向于未来的"。机械主义常以建筑的几何特性的纯粹化为表达形式。贝聿铭继承了现代主义的理性，力图用最简单的实体创造出最纯粹的建筑形式，通过清晰、大方、合理的秩序性体现空间之美。他设计的很多艺术博物馆，在体量和建材上都具有鲜明的几何性的雕塑感，配合钢筋混凝土的建筑材料，表现为壮观、宏伟、秩序和协调的理性美。

贝聿铭善于运用几何化造型的手法，设计中纯化建筑物的形体，尽可能去掉那些中间的、过渡的、集合特征不明显的组成部分，以精致、洗练的几何造型，强化物体鲜明特色的属性。在造型设计中，形式越简单就越规则，就越容易被人感知和理解，基本几何体有着鲜明、实在的特点，具有独特的表现力和协调能力。他认为"建筑的外形上是体积，在内部则是空间"，而这些体积与空间在建筑中表现出几何体块的组合形式，配合钢筋水泥、玻璃等具有刚性美的材料，突出设计的理性感和现代气息。

华盛顿国家艺术馆东馆的设计建造成功，奠定了贝聿铭作为世界级建筑大师的地位。当时的美国总统卡特在东馆的开幕仪式上称"这座建筑物不仅是首都华盛顿和谐而周全的一部分，而且是公众生活与艺术之间日益增强联系的艺术象征"。称贝聿铭是"不可多得的杰出建筑师"（见图4.9）。

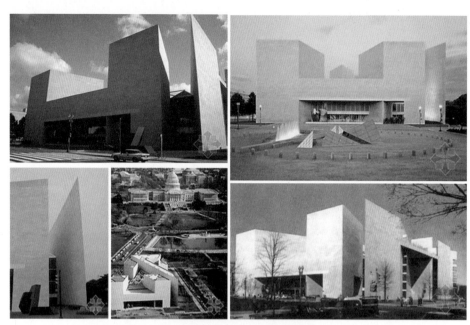

图 4.9　华盛顿国家艺术馆东馆

东馆的地理位置十分显要，它东望国会大厦，西望白宫。而它所占有的地形却是使建筑师们颇难处理的不规则四边形。贝聿铭用一条对角线把梯形分成两个三角形，西北部面积较大，是等腰三角形，底边朝西馆，东南部是直角三角形，为研究中心和行政管理机构用房。为了使这座建筑物能够同周围环境构成高度协调的景色，贝聿铭特意把不同高度、不同形状的平台、楼梯、斜坡和廊柱交错相连，给人以变幻莫测的感觉。阳光透过蜘蛛网似的天窗，从不同的角度射入，自成一幅美丽的图画。外观是几何型金字塔，采用玻璃幕墙钢结构，十分简练、大气。

几何设计语言是可以丰富多变的，从单一、基本的几何体可以构成各种复杂的形状，成为组合的几何复合型。每一种基本的几何体形都有自己的感情色彩，如正方形和矩形是以垂直和平行的构架，给人比较刚劲和整体的感觉；圆形光滑，具有向心性的特征，产生柔美、包容的特性；三角形具有向上的生命力，增加空间感和透视感。将基本几何形体经过重复、穿插、切割、延伸、变形、旋转、分解、拼合、分离等技巧重新设计，组织成多种几何体的综合，变化建筑的外观，进而造型所传达的内涵也会更丰富。

4.2.2　交融而协调的构成

美学家贝尔也明确指出："感动我们的不是它们的形式，而是这些形式暗示和传达的思想和信息"。贝聿铭先生总是设计出和谐的形式，给我们传递着不同的文化的交融。

1. 法国卢浮宫玻璃金字塔

贝聿铭先生设计的代表作是"卢浮宫扩建工程"，他强调"建筑物的特殊功能要求及所处地点的人文历史是最重要的，远比我的中国文化背景重要。在法国设计卢浮宫时，我首先想到的不是我的中国文化背景，而是法国的历史和文化。我认为时间、文化、地点是建筑设计的要素"（见图4.10）。

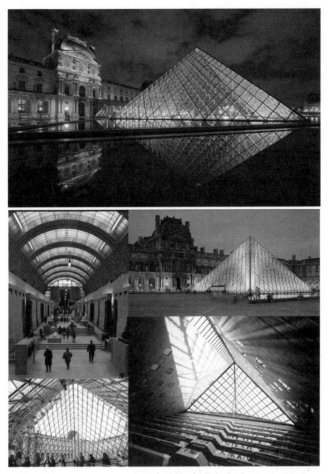

图 4.10　法国卢浮宫玻璃金字塔

　　卢浮宫是世界上最为重要的历史古迹，它既有民族象征意义，也体现法国国家精神。贝聿铭先生选择了简单的"金字塔"形，回避任何复杂的形式因素，用玻璃、金属和石材重新诠释古老而神秘的金字塔，创造出最强烈的新旧对比的惊奇感。他指出："尝试对各种不同形式做探索，如今选用金字塔的形状，只因其单纯又富逻辑。"贝聿铭设计建造的玻璃金字塔，高 21m，底宽 30m，耸立在庭院中央，它的 4 个侧面由 673 块菱形玻璃拼组而成。在这座大型玻璃金字塔的南北东三面还有 3 座 5m 高的小玻璃金字塔作为主体建筑的呼应，7 个三角形喷水池作点缀，共同汇成错落有致的立体几何图形。玻璃金字塔晶莹剔透，精致而又典雅，简单到极点的金字塔入口兼作地下大厅采光窗，没有任何的形式上的模仿，透过玻璃清晰可见的只有极为精巧的斜交拉杆的钢支撑，这个闪亮的造型表现出一种未来主义、结构主义与高技派的风格，是和古老、华丽的卢浮宫交相呼应，和谐对比。这个建筑宏观上大胆地选择了"简单"的模式，利用"新旧对比"、"力量冲突"，完美地将古代文明和现代精神有机地连续起来。贝聿铭的金字塔被评价为：它在和谐性和独特性方面都得到普遍赞同。金字塔所采用的玻璃和金属结构代表了我们这个时代的特征，与过去截然分开，它告诉人们当今的卢浮宫已不是法兰西国王的宫殿，而是属于大众的公共博物馆，是"古代文明与现代艺术充满创意的结合"。

2．苏州博物馆

苏州博物馆新馆的设计继承了传统苏州建筑的风格，把博物馆置于院落之间，使建筑物与周围环境相互协调，而整体上把握"以简驭繁"、"纯化造型"的现代设计手法。

整体建筑由钢构、玻璃和白色粉墙组成，苏州随处可见、千篇一律的灰色小青瓦坡顶和窗框被灰色的花岗岩所取代，以追求与整体建筑统一的色彩和纹理。博物馆屋顶设计的灵感来源于苏州传统的坡顶景观——飞檐翘角，然而，屋顶应用现代手法已被重新诠释，屋塔采用方形造型，墙面上菱形开口演变成一种新的稳定的几何效果。玻璃屋顶和石屋顶的构造系统也源于传统的屋面系统，过去的木梁和木椽构架系统被现代的开放式钢结构、木作和涂料组成的顶棚系统所取代。金属遮阳片和怀旧的木作构架在玻璃屋顶之下被广泛使用，以便控制和过滤进入展区的太阳光线（见图4.11）。

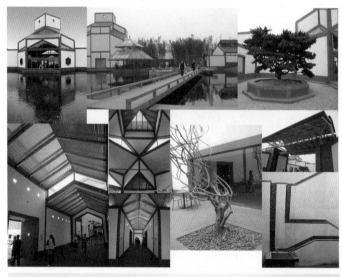

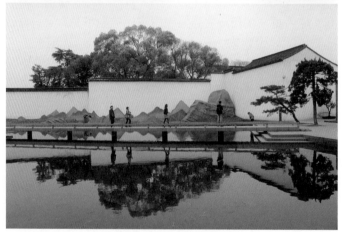

图 4.11　苏州博物馆

贝氏将传统的太湖石的"以壁为纸、以石为绘"的手法变化成将石片排列出的创意山水，这些石片或灰或黄，高低起伏，黄石片的表面有较强肌理质感，而灰石片的表面则平滑，两个纹理形成对比，石头宛若山水画中的山峦，这种现代创新园艺颇有微型世

界的意蕴。贝氏在设计中采取的是一种 "尚中" 的态度，忠于传统，不断精炼，在变与不变之中调和东西方文化的交融，让传统与现代共生。

课程作业图例如图 4.12 ～图 4.14 所示。

图 4.12　几何而理性的造型

图 4.13　几何体不同的搭配方式

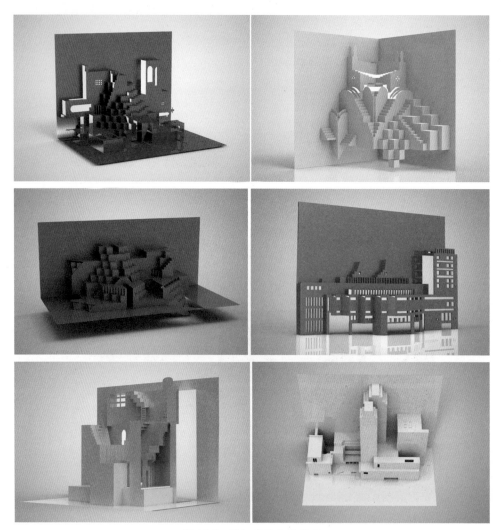

图 4.14 模拟建筑方案练习

4.3 装置艺术与构成

1．装置艺术的主要特征

（1）装置艺术是艺术家根据特定三度空间的室内外环境而设计的，是包括视觉、听觉、触觉、嗅觉，甚至味觉的综合艺术作品。

（2）装置艺术作为反传统的艺术形式，没有纯粹的、固定的创作程序和展览模式，完全通过艺术家的主观建构来表达，强调回归生活、回归大众，从现实生活中取材，以现成品作为创作的元素，反映现实问题，传达作者的观念。

（3）装置艺术作品具有生命力和感染力，使观众沉浸其中，与作品互动交流并产生强烈的共鸣，由被动观赏转换成主动感受，观众介入与参与是装置艺术不可分割的一部分，装置艺术是人们生活经验的延伸。

（4）装置艺术自由地使用各种艺术手段，如雕塑、数字媒体、绘画、动画、影像等，表明人类表达思想观念的艺术方式是无法用机械的分类来界定的。还会加入声、光、电等媒介丰富观众视觉、听觉、触觉，强化记忆，达到立体化的传达效果。

（5）装置艺术是可变的艺术，可以根据展览环境的变化，增减或重新组合设计元素，以动态的方式呈现不同的效果，可以说装置艺术是一种开放的艺术手段。

在装置艺术中存在着立体构成规律反复运用的现象，在创作的过程中需要应用构成的形式法则，对立体形态进行安排、组织、调控，以求准确表达艺术家的观念。这一节通过大量装置艺术作品的赏析，开阔眼界，了解空间形态在三维环境中传达构思和情感的表现手法和设计方式。

2. 优秀装置艺术赏析

（1）《伽日安曼荼罗》：摩根·贝克于 1999 年创作，如图 4.15 所示。在图中，发射的直线中穿插了大小不同的点。

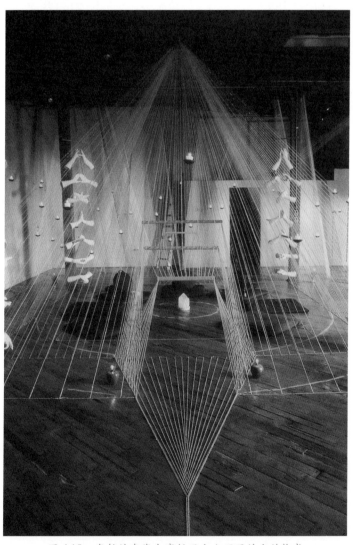

图 4.15　发射的直线中穿插了大小不同的点的构成

（2）《救生伐》：卡瑟琳于 2000 年创作，采用女尼龙裤袜、粮食，如图 4.16 所示。这个作品由流动的形体组成，通过材质再造，材料呈现不同的面貌。

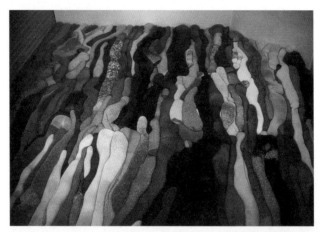

图 4.16　作品由流动的形体组成，通过材质再造，材料呈现不同的面貌

（3）《灯箱》：克兹于 2000 年创作，如图 4.17 所示。在图中，圆形的光源与方形的物体，通过大小错落、疏密变化的排列，加上直线的穿插，整个作品构成味道极强。

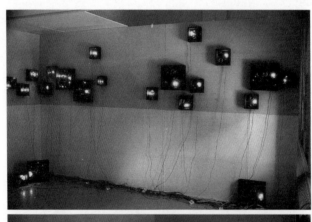

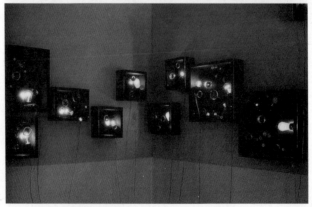

图 4.17　圆形的光源与方形的物体，通过大小错落、疏密变化的排列，
加上直线的穿插，整个作品构成味道极强

3. 课程作业图例

（1）《生存》如图 4.18 和图 4.19 所示。我们生活中总有一些不被关注的寂寞而渺小的角落，在那里包含着一些丰富的感情和意识。可以重新利用、组织、调整展示它们的公共空间，结合自己的思维创意，让大众认可这种共鸣。这组作品中的娃娃象征着生存的人，尝试在很多个小角落赋予多样的动作，希望能唤起人们对生存的感悟。

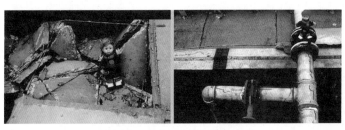

图 4.18　困惑和迷茫中的人们

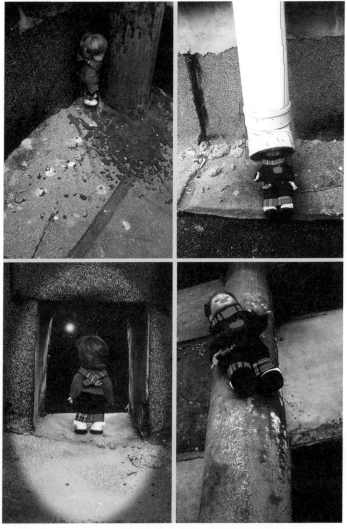

图 4.19　细心观察生活的点滴，就能找到创作的灵感

（2）《时光·沉陷》如图 4.20 和图 4.21 所示。象牙塔的时光是如何渡过的？或忙碌、或迷茫、或沉陷、或张扬……

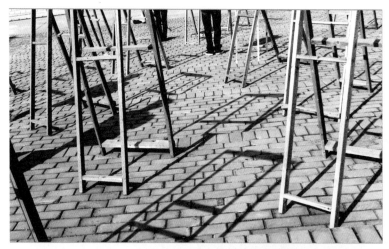

图 4.20　实物与阴影交汇形成的构成设计

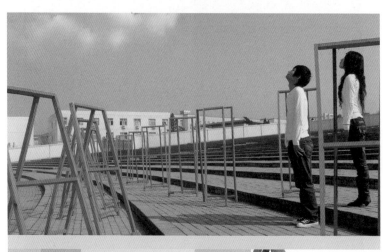

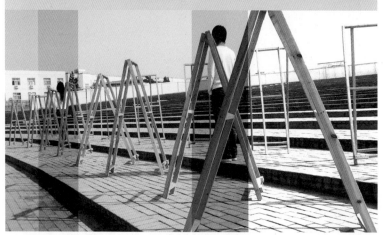

图 4.21　画架的交叉摆放达到线构成的视觉效果

　　这两个作品是由装置艺术加上摄影融合完成的，材料选用大量的大木框架，采取多层次的摆放构成形式，进行艺术性的选择、利用、改造、结合，令其演绎出新的展示个体和群体的丰富视觉效果。作品中尝试将画架横竖、交叉摆放，综合利用达到线构成的视觉感，配合人物的肢体、表情搭配和场地相结合，多面的角度视觉拍摄，表达主题。

第 5 章
空间形态的创意表达

5.1　创意思维的训练

设计是一种先感性后理性的创造活动，设计的过程是应用创造性思维，针对目标问题求解设计出产品。设计的创造就是在于发现自然、应用自然，创造性思维也是来源于我们的物质世界，更优于我们的现实世界，它既能主动地反映客观世界，又能反作用于客观世界。

迈克尔·勒博夫在《假想工程》中说："所有创新的想法都来源于对旧事物的借鉴、扩充、组合与修改。如果你只是偶尔做到了这点，别人会说你幸运；而如果你有意识地这样做，别人就会说你有创意。"

发现即创造，生活在千变万化的物质形态世界，不断从中发现一些原理和规律，这是创造的重要来源之一。组合即创造，自然界中万事万物都有一定的组合原则，每一个完整的有机系统都由单元元素组合而成，创新性的优化组合本身也是一种创造。改变即创造，世界上的事物都拥有属于自己的结构和属性，按照一定的规则运行和发展，如果改变其结构、属性或运行方式就会创造出新的形态。

在学习形态设计中，应当应用创造性思维将形象、灵感、直觉、审美、逻辑等因素交融在一起，形成一个三维或多维的立体构思，这是学习设计的必经之路。一个优秀的设计是可以解决问题的，是可以促成新的事物的形成，是可以影响和优化人们的观念和生活方式的。设计就是带有强烈目的性和意图的创新性思维模式，并将思维通过设计产品表达出来的过程。

5.1.1　联想思维法——培养思维的拓展性

想象力是设计师创造形态重要的一种思维方式，也是设计师素质及能力的要素之一。想象力就是在事物之间搭上关系，就是寻求、发现、评价、组合事物之间的相关联系，在事物之间建立一种新的有意义的关系。著名美学家王朝闻说："联想和想象当然与印象或记忆有关，没有印象和记忆，联想或想象都是无源之水，无本之木。但很明显，联想和想象，都不是印象或记忆的如实复现。"在艺术的创作过程中，联想与想象是记忆的提炼、升华、扩展和创造，而不是简单的再现。

联想思维法是建立在人类的记忆基础之上的思维方法，它根据万事万物之间都是具有接近、相似或彼此联系的特点，将事物外在的、内在的、共同的、对比的、形似的、神似的因素联系起来而展开想象的思维，努力扩展人脑中固有的思维，使其由旧见新，由已知推未知，从而获得更多的设想、预见和推测。联想并不是无目的、无边际的行为，而是既要符合设计原则又要有个性的构想（见图 5.1 ~ 图 5.4）。

联想思维一般有 3 种方式：

（1）**由此及彼的联想**：是一种横向的思维方式，即在联想的事物之间展开横向或纵向的联想，通过对形态的色彩、大小、体量、形状、材质等元素的联想，与外界刺激联系起来，从而激起设计灵感。

（2）**由点到面的联想**：是一种扇形的联想方式，其发散的范围十分广泛，一般如果

确定了设计元素，可以采用由点到面的联想，通过量化设计再逐渐进行甄别、筛选、精确设计方案。

（3）**由抽象意义到具象形态的联想**：具体的自然形态都蕴涵着自身的情感因素和它在人们心中所代表的人文意义，如我们见到红色就联想到血、生命、运动、警报，绿色使人想到健康、环保等。在设计中如果确定了设计目标和最后想要的设计效果，往往采用与之意义相关的形态进行设计。

图 5.1　找到事物的共性，产生联想

图 5.2　寻找剪纸与包装材料二者的联系

图 5.3　模拟包装设计

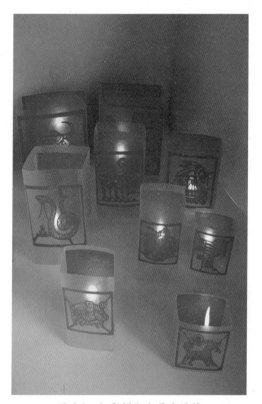

图 5.4　红色调配合柔光设计

5.1.2　发散思维法——培养思维的灵活性

发散思维方法又称辐射思维法，是指大脑在思维时呈现出扩散状态，是一种完全开放型的思维，它是从一个目标或起点出发，沿着不同方向，顺应各个角度，提出各种设想，寻找各种途径来解决具体问题的思维方法。这种思维呈现出游离、漂浮的状态，但需要将资料在头脑中沉淀、酝酿，用逻辑思维整理思路，以图像化的方式表达出来。根据美国学者吉尔福特的理论研究，与人的创造力有密切相关的是发散性思维能力与其转换的因素。他指出："凡是有发散性加工或转化的地方，都表明存在创造性思维。"

发散思维具有连贯性、灵活性、自由的特点。在训练过程中，强调在一定时间内高效、不间断地推出设计方案，培养学生的思维速度和灵活度，以及提高多方向、多角度思考问题的变通程度，从而产生与众不同的新奇思想和观念，创造新颖的形态。

发散性思维的方法如下（见图5.5～图5.7）：

（1）全方位的思考：从形态的比例、结构、色彩、材质、设计手法等各个因素去展开思考与设计，全面和完善地研究形态。

（2）分解与重组：将形态进行解构，重新打散组合，形成新的形态。

（3）简化与加法：在形态设计上做减法，简化特征不明显的其他元素，纯化形象。或利用重复、装饰等设计手法将形态添加其他元素使之多样化，改变形态的原貌。

（4）思维碰撞、激发灵感：在训练过程中将草图方案集中展示、浏览、讨论，学生们相互观摩、点评，思维碰撞，激发灵感，从而引起发散性的连锁反应，形成设计新思路。

图5.5　可乐罐的再次设计

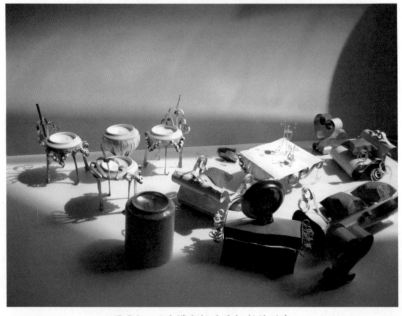

图5.6　可乐罐分解后重组新的形态

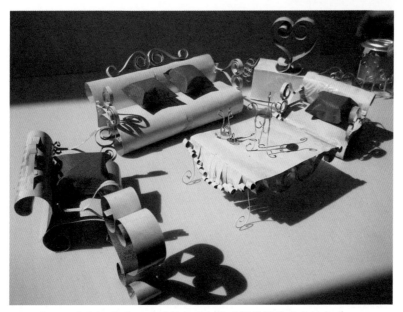

图 5.7 提取可乐罐的经典红作为场景设计的点缀色

5.1.3 收敛思维法——培养思维的深刻性

收敛思维，也称定向思维，是在众多信息中朝着既定的目标思考，采用线性逐级思考和结果导向的方式寻找最佳的解决方法的思维。在收敛思维过程中，需有条不紊、逻辑性强、明确界定方针，受经验主导而展开。在思考的过程中始终遵循整体—局部—细节—回归整体的思维模式，是一个不断优化整合的过程。综合性是收敛思维的重要特点，收敛式综合不是简单的排列组合，而是具有创新性的整合，即以目标为核心，对原有的知识从内容和结构上进行有目的地选择和重组。收敛性思维的优点是清楚明确、方便控制，具有集中性和强烈的方向性。

收敛思维的具体方法很多，常见的有抽象与概括、分析与综合、归纳与演绎、比较与类比（见图 5.8 和图 5.9）。

1. 抽象与概括

"去粗取精、去伪存真"，透过现象看本质是科学的抽象和概括的一般步骤。引导学生积极思维，在观察中获取清晰、整合的信息，透过形态的外部形象挖掘其本质特征，加以抽象和概括，可以有效地把握形态的规律，为设计应用实践打基础。

2. 分析与综合

分析首先是认识形态的构成要素，如材质、工艺、技术、形状、色彩、形式等，通过不同的角度来观察和解析。综合是指在分析各个构成要素的基础之上加以整合而形成新的成果，在个体的个性和物体的共性中不断寻找契机与创新点。

3. 归纳与演绎

归纳是将具体而繁复的问题进行分类、整合和提炼加工，并从中寻找出造型的规律。归纳可以由表及里、由此及彼，抓住形态设计的要领。演绎是将已掌握的造型规律灵活自如地应用到设计中，有效地进行创意表达。设计就是在不断发现问题，解决问题，这

就需要我们在自然界繁复的个性形态中归纳出解决问题的方法和规律，进而在设计中举一反三，以实践设计诠释这些原理。

4．比较与分类

没有比较就没有鉴别，比较的过程就是分析、发现特征的过程，分类是为了寻找事物的共性，比较是让事物的差异性更为明确和清晰。在设计中常常会对两种或多种形态或事物的结构、材质、色彩、肌理、功能等构成要素逐一分类比较，找出灵感，完成设计。

图 5.8　关于世界的联想

图 5.9　每个方块都代表着影响世界发展的重要事物

5.1.4　逆向思维法——培养思维的独创性

逆向思维法是相对于正向的习惯性逻辑思维而言的，逆向思维是一种违逆常规、不受限制的思考，以"反其道而行之"的设计而达到出其不意的视觉效果。逆向思维有助于克服思维定势的局限性，对普遍接受的概念提出质疑，发现对立面具备产生合理结果的可能性。在创造性思维中，逆向思维是最活跃的部分（见图5.10～图5.12）。

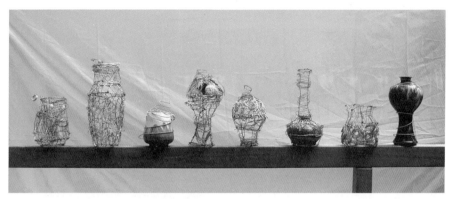

图 5.10　克服惯性思维，应用解构的设计手法

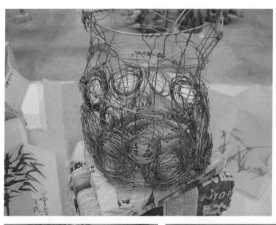
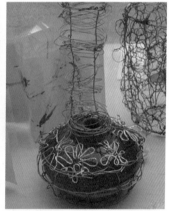
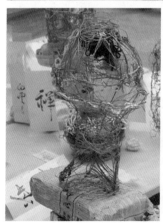
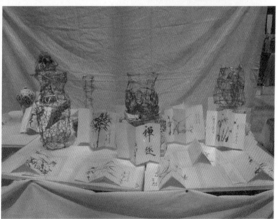

图 5.11　将陶罐设计成各种线的造型

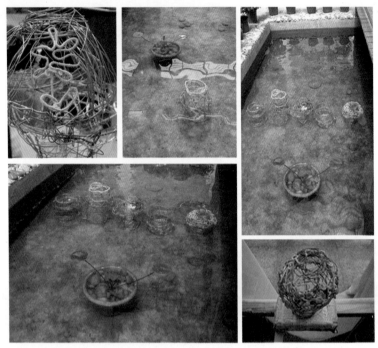

图 5.12　虚实映衬，普通的事物呈现出新的面貌

逆向思维的特点如下：

1. 多元化

逆向思维有多元化的形式。如事物性质上对立两极的转换：软与硬、高与低、轻与重、薄与厚、大与小等；结构、位置上的逆转：上与下、左与右、前后的空间互换和颠倒等。不论哪种方式，只要从一个方面想到与之对立的另一方面，都是逆向思维。在形态设计中常常从形态的线条、体积、大小、功能、结构、空间、质地、颜色、比例关系等方面作反向思维。

2. 批判性

逆向是比较正向而言的，正向是指常规的、公认的或习惯的想法与做法。逆向思维则恰恰相反，是对传统、惯例、常识的反叛，是对常规的挑战，它能够克服思维定势，破除由经验和习惯造成的僵化的认识模式。在形态设计中，首先需要全面而细致地观察事物，对一些普遍认知的概念、规则敢于打破，在设计中没有绝对的定律，需要看到事物之间的差异和互补性，一分为二地看待事物的正反面，灵活应用批判的方法，综合分析视觉效果。

3. 新颖性

循规蹈矩的思维和按传统方式解决问题虽然简单，但容易使思路僵化、方法刻板，摆脱不掉习惯的束缚，得到的往往是一些司空见惯的答案。任何事物都有多方面属性。由于受过去经验的影响，人们容易看到事物熟悉的一面，而对另一面却忽视，不加关注。逆向思维能克服这一障碍，往往是出人意料，给人以耳目一新的感觉。打破常规、逆向思维是设计中的一匹黑马，在策略的指导下运用得当，它会显示强大威力，但它同时是把双刃剑，如果表达内容不能准确地定位，乱用的结果还不如不用。

5.2　创意表达的过程

　　空间形态的创意表达，伴随着感性与理性的思考，从开始酝酿到迸发灵感，再到元素的组织、整合、统一协调，是一个将创意具体化、清晰化、形象化的创作过程。创意表达是形态设计的高级阶段，是以严谨的思考与制作流程，将要素有机融合、完美匹配，进而完善、精准地将设计师内心的想法有效地转换成设计作品，最终达到"表达自我、启示他人"的目的（见图 5.13 ~ 图 5.22）。

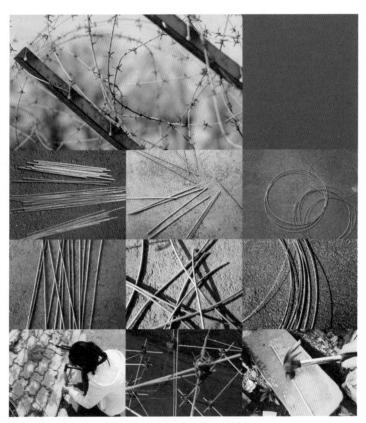

图 5.13　灵感来源与材料

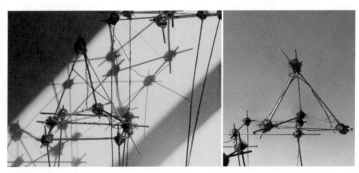

图 5.14　造型的光影设计

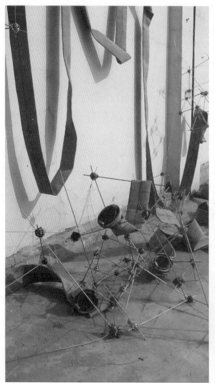
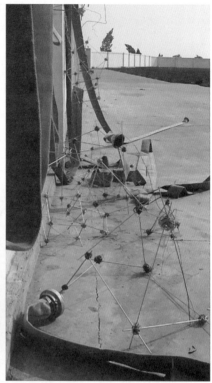

图 5.15　各种线的构成变化

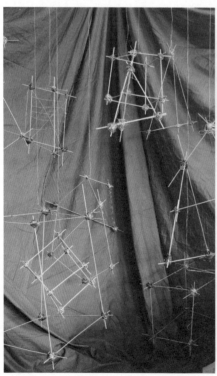
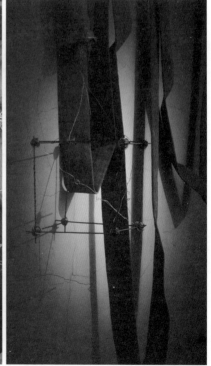

图 5.16　线造型在场景中的展示

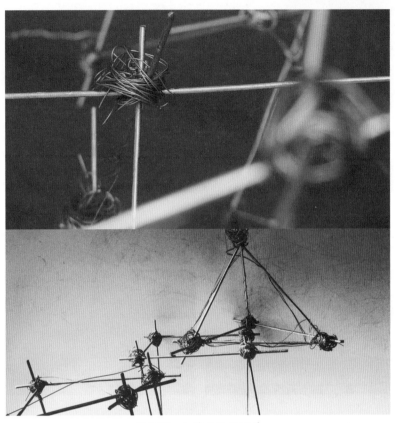

图 5.17　细节处扎丝设计

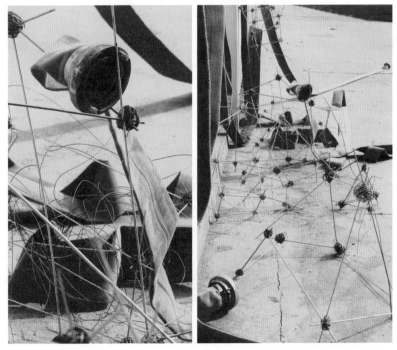

图 5.18　材料铁丝的选用表现了当今城市冰冷而坚硬的质感

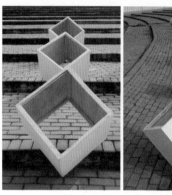

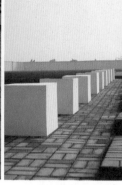
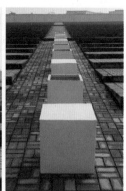

图 5.19　几何体的有序构成

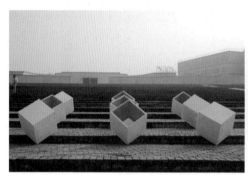
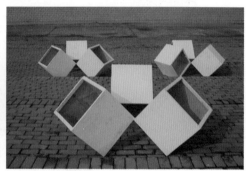

图 5.20　几何体的堆积构成

图 5.21　线与体的构成

图 5.22　在日常的生活中寻找构成方式

5.2.1　寻找灵感——设计创意的动力

灵感是指设计形态的原点，初始之意，有了开始的萌动设计才能变得丰盈。灵感是一个抽象的概念，可以是一个念想、一个视觉符号、一个材质、一个肌理效果、一个形状、一组色彩等，一切能引起表达欲望的源头都是设计的动力。设计最初的构思，往往来源于设计师对事物的态度和理解，因此，不能脱离人的感受和使用要求凭空胡想，学会把握生活中的细节，分析周围的形态和造型规律，才能依据构思的方向制定准确的设计思路。设计灵感是非常个性化和抽象的，要想观众理解和接受，就要有印象深刻、扣人心弦、吸引眼球的巧妙构思，这样才能启发人的想象与思考，与作品产生共鸣。

5.2.2　空间形态——设计创意的媒介

创作的深入阶段是通过形式美的原则，设计形态造型，这是创意表达的关键和媒介。首先，选择能够充分表达主题和观念的造型素材，对平凡的事物快速地做出反应，看出不平凡的意义。其次，思考点、线、面、体、环境、质量、肌理、光线、色彩、时间这些三维造型的基本要素，应用空间视觉语言，设想造型。最后，把握材料自身的性能和特点，组织、加工制作造型。必要时利用计算机辅助设计处理和完善设计作品，充分表达设计作品的用途和涵义，将设计师的想法最大限度地与受众沟通与交流。

5.2.3　心理意境——设计创意的升华

一个好的设计，形态所带来的心理意境是创意的升华，让观众在欣赏作品之余产生在作品本身之外的一种空间感，这是一种"身在物外"的心理感受，但这种感受是由形

态本身所引发的，是设计师与观众产生的共鸣空间。唐代刘禹锡说的"境生象外"，指出了意境所具有"象"（实）与"境"（虚）的两个层面，形态与意境对照，虚实相生，意味无穷。形态的意境美被富有极高的审美价值，是主观意念的自我表现和创作者内心情感活动的外在反应，被喻为是"立体的画"、"无声的诗"。这就需要设计师熟练掌握形态的视觉语言，灵活应用造型的形式法则，以生动传神的设计，传达意趣、意蕴和意味，给人多元的视觉和心理感受。

参 考 文 献

1 [俄] 康定斯基. 康定斯基论点线面 [M]. 罗世平，魏大海，辛丽，译. 北京：中国人民大学出版社，
 2003.

2 李惟妙. 康定斯基 [M]. 北京：中国人民大学出版社，2004.

3 李砚祖. 造物之美：产品设计的艺术与文化 [M]. 北京：中国人民大学出版社，2000.

4 吴祖慈. 艺术形态学 [M]. 上海：上海交通大学出版社，2003.

5 辛华泉. 形态构成学（美术卷）——中国艺术教育大系 [M]. 杭州：中国美术学院出版社，1999.

6 [日] 原口秀昭. 路易斯·I. 康的空间构成 [M]. 徐苏军，吕飞，译. 北京：中国建筑工业出版社，
 2007.

7 柳冠中. 综合造型设计基础 [M]. 北京：高等教育出版社，2009.

8 周至禹. 形式基础训练 [M]. 北京：高等教育出版社，2009.

9 周至禹. 形式基础 [M]. 北京：高等教育出版社，2007.

10 丁同成，等. 形象思维基础 [M]. 北京：高等教育出版社，2007.

11 [美] 汉娜. 设计元素：罗伊娜·里德·科斯塔罗与视觉构成关系 [M]. 李乐山，韩琦，陈仲华，译.
 北京：中国水利水电出版社，2003.

12 满懿. 立体构成——艺术设计教程·构成学 [M]. 北京：人民美术出版社，2006.

13 王秋红，沈黎明. 立体构成与设计 [M]. 上海：东华大学出版社，2007.

14 徐淦. 装置艺术——西方后现代艺术流派书系 [M]. 北京：人民美术出版社，2003.

图书资源支持

感谢您一直以来对清华版图书的支持和爱护。为了配合本书的使用，本书提供配套的资源，有需求的读者请扫描下方的"书圈"微信公众号二维码，在图书专区下载，也可以拨打电话或发送电子邮件咨询。

如果您在使用本书的过程中遇到了什么问题，或者有相关图书出版计划，也请您发邮件告诉我们，以便我们更好地为您服务。

我们的联系方式：

地　　址：北京海淀区双清路学研大厦 A 座 707

邮　　编：100084

电　　话：010－62770175－4604

资源下载：http://www.tup.com.cn

电子邮件：weijj@tup.tsinghua.edu.cn

QQ：883604(请写明您的单位和姓名)

用微信扫一扫右边的二维码，即可关注清华大学出版社公众号"书圈"。

资源下载、样书申请

书 圈